U0055356

設計・Design・デザイン

《設計‧Design‧デザイン》初版寫於 2016 至 2018 年，是以實證方法解構圖形設計宏觀心象、為設計論述其社會與文化意義的一本書。

我自覺我們這代人，繼承了臺灣 60、70 年代過度嚴肅的世界觀，對於能衝撞什麼、留下什麼這樣的事，還抱有近乎愚昧般浪漫的執著，這本書就記錄了這樣的時代。這是我創作與工作的根基，未來也會是如此。我慶幸它在這麼多年後對讀者仍有價值，希望它也能成為你實踐的理由。

新版序　詩意的宣言

序　探究事物的本質吧

近年臺灣社會對設計興起討論的興趣，但對於「設計是什麼」這個基本題目從未達成共識。即使是設計工作者，似乎多數也不真的認識設計。臺灣教育普遍著重工匠性而缺乏哲學的啟發，設計本應是優雅的翻譯者，卻變成為業主傳聲的機械，讓我們的城市充斥不必要的雜訊。我認為在踏出學校的那一刻，每位設計師都該開始思考「為何設計」而不只是「如何設計」。

這本書是我現階段對設計全部的理解，雖然辯證上仍有許多不夠細膩之處，但相信已足夠為大部分結構性問題帶來解釋。設計領域外的讀者能得到清晰判斷事物好壞的能力；對專業人士而言，釐清職業內涵則是對自我的尊重，理解自身之於社會的價值，才能提出正確論述，憑意志決定要站在什麼位置，實踐什麼思想。

在歷史否決現代、進入當代的此刻，是對所有習以為常的事物重新認識的時機。我不覺得設計偉大，但設計無疑是人類永遠無法割捨的行為，也因此為何它如此重要。臺灣在過去十年有多名獨立工作者各自展現出優秀的能力，但還未有機會往集體的凝聚跨出一步，期許這份整理可以為業界奠定具延續性的基礎，梳理未來方向。

設計在成為商業的工具以前，早已以無法分類的形式存在。無論外界如何誤解、詞彙的定義有任何轉變，設計師總有不能迷失的東西。

F

I

Nothing but everything

1-1 設計的定義

每個人時刻與設計有關。設計如空氣般隨行，佔領言語之外一切溝通行為。既然我們無法與設計分離，理解並體驗設計、再進一步改善設計，也就成為理解、體驗、改善生活最好的途徑。

談到設計之於人類的起源，我喜歡引用美國工業設計師亨利·德雷弗斯（Henry Dreyfuss）的假想：「在深層幽暗過去的某處，原始的人類渴望水，而本能地將手形成杯狀，深入池塘取水飲用。然後他用軟泥土做了一個缽，讓它變硬再用來飲水，加上一個把手變成杯子，在邊緣做一個壺嘴，做成水壺。」[1]

　　這段近乎純粹狀態的推導顯示設計至少同時具有這幾層意義：一、設計是具有創造性的規劃；二、設計是將素材重組成新的型態；三、設計是為了達成某種目的；四、設計源自於動物本能；五、設計由個體的需求開始。

　　設計通過方法，產生成果，發生用途，並在過程中帶來形與機能。成果可以是具體物件，也可以是另一概念性的方法。至於是形

1. 艾莉絲·羅斯隆《閱讀設計的 13 個關鍵課題》遠流出版；p.15

隨機能或機能隨形,沒必要分得太清楚,筆形為了書寫的機能而設計,但我們偶爾也會將它拿來充當筷子、紙鎮、或戳人的東西用。重要的是,談論設計時,五項意義缺一不可。最常被遺漏的是創造性,上述情境將「起源」、「原始」作為前提,意指初次對形或機能產生新的想像時,設計才會成立。例如:

請讀者將手中書頁的一角摺起,立即「　　」一個記號,用以提示自己的閱讀進度。

若在引號中填入「設計」,即有違第一點「具創造性的規劃」。因為「將書頁摺起」是讀者已知的方法,而這個方法由他人所設計,讀者僅是依照現有方法「製作」了一個記號。但若讀者活用書頁結構,摺成一個「具特殊造型的」記號,即使提示進度的機能相同,形是新的型態,那就毫無疑問符合了設計的定義。

　既然當人類還未意識到生物的區別,設計就已經存在,那人類以外之物種的創造,邏輯上也應該能夠被放進設計的範疇裡。雄鳥築巢,築得穩固才能吸引雌鳥繁衍後代,蜘蛛織網用於棲息及獵捕,鼠類挖掘洞穴儲存食物、養育幼鼠,建築目的皆與人類無異。綜合以上描述,我會將設計的本質理解為:<u>動物共有,對需求的回應行為</u>。亦是人類最原始的行為之一。

當代對設計的認知，多半侷限於對設計工作的認知。十八世紀末工業化的英國，為了因應急速成長的消費市場，產品必須更有效率地被量產，此時需要一個「具備美學知識、理解工程技術、能夠妥善地控管成本與生產流程」的專業角色，確保產品符合銷售與消費端的期待。[2] 可以發現，這份為了服務而生的職業，與設計的本質並沒有什麼關聯，我們只是需要有人藉由設計去完成這些瑣碎的整合工作。或許因為設計的原型太過簡單，使人們處心積慮貼上標籤欲證明其甚巨的影響力，因而衍生出許多固執卻不牢靠的「設計就是…」，例如「…能量產的想法」、「…為了集體存在」、「…創造附加價值」、「…服務商業」及「…解決問題」等，權充設計的定義。

設計不一定要被量產。製造屬於設計的末端，概念與風格的先驅多不需考慮；設計不一定為了集體存在。人類會為自己的需求進行設計，並打造只為自己所想的設計；設計不只是商品的附加。我會說，設計是與商品平行的內涵，以時尚設計為例，亦經常是商品本身；至於設計的服務對象，美國設計師 Bruce M. Tharp 與 Stephanie M. Tharp 所提出的四項領域架構：「以利益為中心的商業設計」、「為弱勢服務的責任設計」、「以探索為中心的實驗設計」及「以反思為中心的論述設計」[3]，已是顧及全面的假設。

定義並非不可動搖，但必須具備普遍有效性。從商業價值片面認識設計，使人們將設計看作緩解經濟停滯的處方、純然以產值評估

2. 艾莉絲・羅斯隆《閱讀設計的 13 個關鍵課題》遠流出版；p.18
3. 布魯斯・薩普、史蒂芬妮・薩普《論述設計：批判、推測及另類事物》
digital medicine tshut-pán-siā；p.57

價值的工具，所有與前述工作有違的設計實作皆遭致貶抑。以上列舉的偏誤其中，我認為最殃及根本的觀念，就是將有否解決問題看作判別好壞的唯一準則。

　設計就是解決問題——此一說法可以讓設計在社會之中具有客觀的必要性，因此成為多數從業者獲取外部認同的主流答案。不過要用於解釋設計這巨大命題，就顯得過於扁平，反讓人們限縮設計的可能性，以為不實用便不具價值，一再錯過從精神目的出發之設計反思的時機，排斥優秀的觀念作品。

回到最開始的描述。直觀而言，「將手形成杯狀」確實是為了回應「如何承裝液體」，但若這個設計不被完成，使用者也無法從成果意識到：「我一定要用手舀水嗎？能不能將水盛在類似造型的形體之中呢？」因此產生新的需求，想像下一個設計的雛形。在這層意義上，任何設計都在「製造問題」。不管成果粗陋或精巧、無論作者是否有所意圖，終究有一天會被發覺還能更好的地方，觸發新的設計想像。人類與生俱來的創新能力、意識問題的思辨能力，讓設計在我們手中無限次更新，讓人類所以是人類。[4] 若認為自己的設計能夠完美解題而沒有任何破綻，實在太過傲慢；又既然無論如何都存在問題，想刻意強調由設計發出的「提問」，自然沒有什麼好不可以的了。

4. 人類設計真實的演變過程肯定不會如德雷弗斯的描述般迅速聰明，石器時代所使用的工具，從「打製」進步成「磨製」就度過將近 250 萬年。人類學家發現，約在距今十萬年前，地球上至少還有兩類不同於現代人的原始人種。其中，尼安德塔人所使用的石器，從十萬年前到滅絕的四萬年前幾乎沒有差別，與現代人種得以在數萬年內大躍進地發展之間最關鍵的差異，就是創新的能力。（數據引用自賈德‧戴蒙《第三種猩猩》時報出版；p.058）

包浩斯至烏爾姆學院在現代主義時期崇尚的科學、去個人化、形隨機能的設計觀，為設計提出系統方法，對世界有超越時間的貢獻，同樣在 1960 年末開始受到後現代思潮的辯駁。菲利浦·史塔克（Philippe Starck）的榨汁機、先鋒設計團隊阿基米亞（Alchimia）的「未完成家具」[5]，都是對僵化的認知提出反論的著名案例。這些設計品看似無用，實則在質疑現代主義所遺留的思想瑕疵，重新連結設計與人性的牽絆，彌補舊定義下單一價值造成的缺憾。

> 「設計師確實是在解決問題，但牙醫也在做一樣的事。」倫敦設計師傑克·史考斯（Jack Schulze）受訪時曾說，「設計是關乎文化的發明。」[6]

湯馬士·豪菲在《設計小史》提出設計三種基本功能：實用（技術）功能、象徵功能、以及美學功能。設計者即使毫無專業意識，只要成果符合前述意義，就一定會三項具備，只是完成水準的差別。

實用性之於設計的必要，讓使用者的行為模式與設計品的關係被忠實記錄；象徵性則可比擬為語言般複雜，情報需要在對話各方擁有共同的歷史和智識才能順利交換；美學則向來是集體經驗的累積，並通常由社會階級較高的族群握有表述的權力。

如此推敲根本便可以發現，看似獨立的三項功能，都同時有著反

5. 1981, I Mobili infiniti (Unfinished Furniture)「我們可以將一件傢俱想成是立體的拼貼作品。這些物件的主要價值不再是解決功能上的問題，而是展現它的感性外觀。」湯馬士·豪菲《設計小史》三言社；p.173

6. Kicker Studio, *Six Questions from Kicker: Jack Schulze*

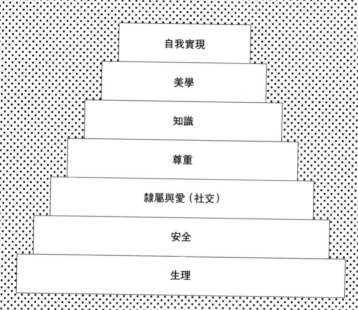

自我實現

美學

知識

尊重

隸屬與愛（社交）

安全

生理

映當下社會狀態的特性。對社會需求的架構有基本認識，將有助於我們進一步討論設計在商業之外的目的。

　　亞伯拉罕・馬斯洛稱人類的行為由需求所驅動，而主要需求的轉變將由低至高，依據知性的成長而逐步提升。從底部至頂端依序為：生理、安全、隸屬與愛（社交）、尊重、知識、美學（藝術）、自我實現。雖各層級間並無清楚界線，但固定會以一個主要需求驅動優先行為；而當一層需求得到滿足，就會改變優先行為，進一步追求下一個層次的滿足。例如，人一旦缺乏食物，就會不顧安全、社交等代價去掠奪、偷竊以維繫生命；生理與安全得到滿足後，才有與他人產生隸屬關係的可能。

　　人類的需求自幼兒開始，在成長過程中會逐段顯現，底層的物質性需求與一切動物共有，多種昆蟲也會組成社會以保障安全和食物來源，而越是高級的需求就越傾向於精神性並為人類所特有。馬斯洛認為人是一種追求完全滿足的動物，若滿足高級需求，便更能夠接受對低層級需求某種程度的捨棄。[7]

人類藉設計滿足所需，隨著需求提升，與之附著的設計也會改變型態。以建築發展粗略地對照，自生理需求開始，建築或只需要能遮風避雨、隱蓋自身即可；下一階段會以堅固材質搭建，滿足安全需求；提升至社交需求後，建築的空間會擴大，以容納群體的聚集，

7.《馬斯洛精選集：人性能達到的境界》北京燕山出版社

也會以流行的樣式蓋起自己的房子；意識到個體之間需要尊重，便會區隔私人空間、考慮他人的需求，樣式也將更為多變；將過往經驗彙整為知識，形式與功能即可能快速發展，開始思考內涵、探討美學與藝術性，讓建築具有結構之外的精神意義。

需求理論不僅代表個體的知性階段，也與群體思想的發展狀態連結。即使社會中多數人已開始追求知識、美學與自我實現，距離整體環境完全滿足尊重需求，可能仍需要很長一段時間。知識讓人類自省，獲得新知再退回低層級彌補不足的現象亦十分常見。如無障礙環境、性別友善廁所等維權設施推動，皆可反映社會對公共空間的價值觀隨著知識提升所致的改變。

現代主義設計在出現當時以共識凝聚社會，滿足了隸屬需要，卻無法滿足人類複雜的情感，直到後現代主義崛起，才讓異體間的尊重需求獲得階段性的滿足；在此之後很快地，歐洲社會開始追求知識的集體滿足，從後現代的「為何我不是」轉變成當代「為何我是」的提問 [8]。

嘗試以馬斯洛理論詮釋設計的發展，似乎就能些許看出歷史的必然性，思索自身所處，以及未來該朝向何處。無論從人性或歷史價值觀而論，知性成長是個體與文明社會理應的追求。美國平面設計師保羅·蘭德（Paul Rand）在著作中寫道：「設計也是註解，是主張，是觀點和社會責任感。」[9] 一方面由於擅長解決問題，設計必定

8. 亞瑟·丹托《在藝術終結之後》麥田出版；p.42
9. 蒂莫西·薩馬拉《設計元素：平面設計樣式》廣西美術出版社

附著大眾；又因提出問題的特質，設計也將背負推動大眾的責任，文化就是在此無盡反覆中逐漸累積，變得厚實。我因此認為，將設計作為工具的執政者、企業、以及設計者自身，藉由設計得到意識形態發語權的同時，省思設計之於全體社會甚或人類的影響力、並抑制可能帶來負面效應的設計產出與傳播，是一種道德上的必要。

接下來在〈非說的語言〉，我將解釋為何要從人類的動物性看待設計，以及不斷強調「人類」以劃清物種界線的原因。對於不得不故作玄虛這點，實在有些抱歉。

　　若從動物角度認識設計本質的說法合理，我又忍不住進一步推想，動物以外的創造又該如何定義。幾乎所有設計都有模仿的性質，以手舀水可能模仿了水積在葉片凹陷處的型態，那葉片既存的形與機能是否來自某個意識的創造，或說，分子的排列、物種的演化是否也能算是一種設計呢？

所有哲學思想最終都為了尋找一個答案：我們為何存在。褪下資本主義異化後的價值，發現純粹原貌是人類無可指陳的本能，設計又是否可以成為探索真理的方式之一？

為什麼從正面看是「可愛的小豬」，從側面看卻是「豬肉」呢？

圖像引用自 Apple emoji

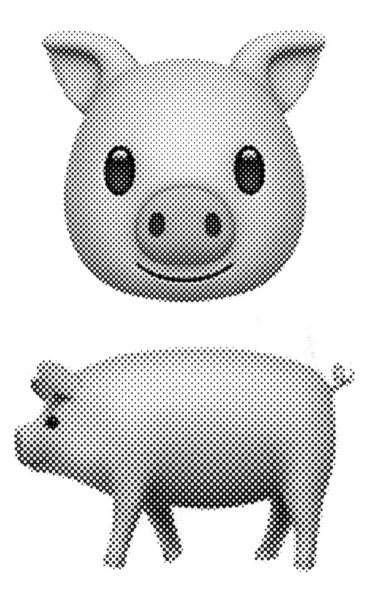

1

iPhone 7 推出當時，我在慕尼黑蘋果直營店外，看到以新款材質背蓋與鏡頭局部作為視覺、寫著「This is 7」的宣傳海報，覺得不會再有比這更簡白的廣告了吧；年底回到臺灣，發現門市看板竟更為精簡，只放上同一張圖片、數字「7」與蘋果標誌，彷彿來自未來。這或許是我能想到最大氣而優雅的宣告：iPhone 已跨越語言藩籬，成為世界共通的符號。

作為設計的基本功能之一，象徵性是一切溝通行為的核心。動物五感所能分辨的事物皆屬訊息（message），其中大部分是視覺性的，喚起觀者的經驗、知識與本能，藉由理解與感知進行判斷，將其轉化為象徵，因而獲得資訊（information，以下同情報）。資訊內容可以是訊息對象的物質屬性、與環境時空的關係狀態、或抽象精神的內涵等。這段過程也將形塑新的經驗，影響觀者對訊息的判讀。人為訊息的傳播與接收，就像兩方立基於符號學的知識交手，成為視覺溝通（visual communication）這項專門領域。

訊息與資訊並不相等，情報總量由訊息的詮釋開放性決定，被解讀量則由接收者的判斷能力決定。為求傳達精確，商業設計中的符號經常挪用群體經驗，所以傳遞的訊息本身即象徵溝通對象的共識

範疇（或傳播者對其範疇的假想）；而為使傳達有效率，設計教育強調簡化訊息，避免觀者被不符預期的資訊干擾。

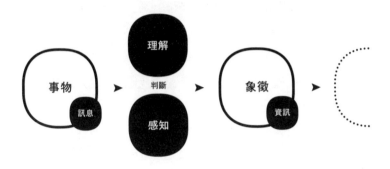

動物藉理解與感知對訊息進行判斷，轉化為象徵，因而獲得資訊

即使並未意識到上述模型的存在，相信設計師多也能憑藉直覺妥善完成傳達工作。刻意提出，是想嘗試解讀我在觀察設計的經驗裡，頻繁注意到的兩個問題：

第一，接收方判讀出不在傳播方預期中的情報之現象，比傳播方以為的還要常見。

同樣是蘋果的案例。iPhone 6 平面廣告將單張照片搭配標語「Shot on iPhone 6」刊於大型看板，暗示成像可以輸出到極大尺寸仍不失真。訊息精準，毫無拖泥帶水的痕跡。但與同期競品和電子產業的廣告敘事模式對照，我們仍可以批評該作是迴避了相機在規格上並不優越的事實。某臺灣蘋果經銷商的平面宣傳則鮮少使用全球廣告，大部分是上半幅擺放新品圖、下半幅排列服務據點與聯絡

電話的固定版面，雖說「來這裡買」的訊息的確是傳達到了，卻表露出強烈的銷售焦慮，與國際廣告的從容明顯形成對比。

這兩個例子的差別在，我認為蘋果公司已將負面象徵列入考慮，但是並不在意觀者如此詮釋；而後者似乎完全沒有察覺這樣的操作會造成品牌無形的傷害，而且經銷商自身形象損失可能比蘋果來得更多。這裡也浮現第二個問題：<u>傳播方選擇傳達的訊息，經常無法如預期驅動接收方的反饋。</u>

在臺灣經銷商的廣告前，我僅僅是「得知」可購買的管道，但並未「觸發」我想要的慾望。即使我向來是蘋果用戶，也很難想像有人會在產生需求的當下，從廣告上瀏覽最近的門市去作消費，但該業者卻好像就是期待顧客能這麼做。而 iPhone 6 的廣告，除了激起我覺得自己也能帶著該產品至外地旅行，並拍出如範本般美麗的照片等等符合直觀意圖的反應，更深刻地，它象徵了蘋果對顧客智商的信任（他們相信消費者看得懂！）；廣告與我（作為預設的消費族群）之間的對話，是開放選擇權，不強迫、急促地將產品擺在我眼前；他們有信心我會想要，也知道我在需要時自己曉得該上哪去買，讓我感覺受到尊重，不被當成易於驅使、從眾的空殼。

臺灣學界針對視覺情報設計工作，自 1950 年以「圖案」（製作圖版的案件）作為對應詞，而後經過「美術設計」、「美工設計」、「商業設計」與「情報美術」等說法，直到 1990 年，「視覺傳達設計」

陸續成為主流。[1] 這段變名歷程不僅說明學界擔憂定義不全的詞彙可能模糊設計的核心功能，還有人們各階段對於設計之社會價值的想像轉變。但以單向的「傳達」取代雙向的「溝通」，作為涵蓋一切視覺設計範疇的學名，其全面性可能還有反省空間。

傳達是設計最基本的要求，只要對受眾群體的知識與感受能力有足夠了解，任何人都可以做到精準的傳達。我認為當代對設計工作者更重要的，是判斷訊息能否在混亂的資訊洪流中，觸發受眾的感覺與聯想，進而引起行為。例如「這間店有賣牛排」是傳達，「我們的牛排很好吃」才有期待讀者回饋感覺的溝通意圖。臺灣經銷商與蘋果官方廣告差別即是如此。

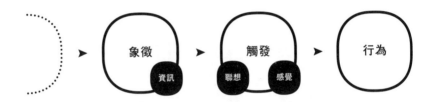

資訊觸發觀者的感覺與聯想，才有引起行為的可能

2

前文提到訊息判斷分成理解與感知，上述案例多屬於理解，是具邏輯性的。而感知包括對原始本能的覺察，就較難以言語解釋。但我

1. 林品章《臺灣近代視覺傳達設計的變遷》全華出版；p.35

想進一步討論的，是人類感知趨於封閉的主因；以及，感知在追求清晰與具象的現代社會是否還有被啓發的可能。

不知道為了什麼理由，設計似乎是所有視覺職業中最否定抽象感覺而崇拜理性與偽科學的一種。一旦用這樣的思維看待設計，藝術性就不可能納進視野，也使得出於創作者情感表達的設計被分類作不合群的存在。但自恃理性的設計者們卻沒有察覺最重要的一點：所有人類作品都是情感的產物。我深信在電腦彷彿就要取代人類一切勞動的世界，感知是人作為人唯一的證據，在這個層面，人也絕對同時是「動物的」。若要討論感知，必先釐清人類與其它物種的相異與相同，藉此分辨自身行為的內在驅動因素。

色彩與感覺的關聯性、與顏色影響情緒的論點，因於科學研究中發現人在接受視覺刺激後腦波改變而被證實[2]，但採樣測試中，例如瑞士監獄漆成粉紅色的牢房、環境顏色對工作效率的影響等，結果卻很難得到一致數據[3]，原因可能就出在訊息之於受測試者個別符號經驗——文化與社會協定的符碼意義——的變數。

恩斯特・卡西爾（Ernst Cassirer）在著作《人論》中提出，動物只能對信號（signs）做出條件反射，只有人才能把這些信號改造成為有意義的符號（symbols）。[4] 符號性一旦產生，代表該訊息將經由理解轉譯，精神意義就不可能存在絕對共識。如同卡西爾強調的思想「人是符號的動物」，色彩研究的落差證明了，人類在接收訊息

2. 劉建緯、王清松、陳建志（2017）〈色彩感知對腦波影響之研究〉
3. 克勞迪婭・哈蒙德（2015）〈顏色真的會改變我們的情緒嗎？〉
4. 恩斯特・卡西爾《人論》桂冠圖書公司；p.47–p.48
5. 賈德・戴蒙《第三種猩猩》時報出版；p.214
6. 李賢輝《西方藝術風格》〈史前時代藝術〉
7. 柯 Cain〈從巫術到科學—以控制為中心論述〉

時，即使觸發動物本能，符號經驗仍是優先牽動意識的條件。

　　目前所發現最古老的繪畫可追溯至西元前三萬年於法國洞穴石壁上繪製的圖案。對此行為最嚴謹的理論，有用於保存資訊一說[5]，也有稱其是透過儀式乞求生命安全、獵捕順利的「交感巫術」[6]。這可能是人類還未能釐清內外在關係的時期，深信現實受到意識操縱，直到發現巫術不具必然性，開始質疑意識，才轉而對外部世界的敬仰。[7]若我們回想自身經驗，應該也都能依稀記得孩童時對原始感覺的敏銳度高於成人時的自己，並多少曾經將想像（尤其是對恐怖的反應）視為真實吧？

　　在建立常識、能梳理訊息的結構後，心理受到的影響也會相應減弱，代表感知受理解能力所壓抑。隨著集體知識的堆積，人自然越發依賴理解（社會對事物的定義）而非感知（個人的心理混沌）判斷訊息；反過來說，若能「繞過」理解，便有機會開啟另一條判斷訊息的路徑。恐怖電影經常打碎觀眾的現實邏輯，建立未知的情境以放大恐懼；當代藝術作品亦擅長破壞與重構符號與符旨間武斷的社會協定，引導觀者凝聚注意力於感知之中，從訊息獲取更豐盛並僅屬接收方獨有的情報。

　　後半段就分享以本篇理論進行的實驗教學，代替精簡文章的過程中省略的實例，編修自我於學學開設的基礎平面設計課程，圖形象徵與感知啓發訓練的逐字稿：

作者下稱 F

F：看到這張圖，你們會想到什麼？

 A：像一面旗子。

 B：刺刺的，因為有角。

 C：具空間感，一扇門的感覺，像另一個次元。

 D：很理性，沒有彎曲的線條。

F：所以彎曲就不理性嗎？

 D：例如圓形就比較手感。

F：不一定，圓形也可能有理性的感覺，即使相對方形確實比較柔和，但我想它不是因為「不彎曲」所以理性。再試著想想是為什麼？

 E：因為對稱嗎？

 M：我的感覺是冷冽的。首先也因為對稱，它沒有太誇張的
 表現。

F：「對稱」可以讓人覺得理性，但用以解釋「冷冽」就會出現矛盾。圓形是對稱、花也可能是對稱的，但它們並不明確讓人感到冷冽。當我們要解釋圖形的情緒時，必須從其它方面檢驗自己的答案。剛才 D 說方形的理性是因為非曲線，我們試著反問：曲線等於不理性嗎？就可以看出答案的破綻。如果是性格呢？它有什麼性格？

 G：很沉穩，也很固執，因為都是九十度角，直直的，也有
 嚴肅的感覺。這可能是冷冽的來源，但似乎沒有這麼強烈。

F：正三角形呢？

 I：很尖銳。

 J：比較做自己？

F：（笑）你從哪裡看出來的！？

 J：尖銳所以做自己吧。

F：如果要用人舉例，表面尖銳的人也有可能是在偽裝自己。我們沒有能够判斷它是不是做自己的外在根據。雖然這個練習沒有標準答案，但線索要確實存在，不要刻意透過想像補充細節。剛才同學說方形穩重，你覺得這圖是更穩重還是不穩重？

 J：正方形比較穩重。這個也穩重，但是稍微少一點。

 L：我覺得重心偏下，是更穩重。

F：J認為是什麼讓L覺得這張圖更穩重？

 J：也許是因為我看到的是它被切掉的部分，而L看的是它的形狀本身。

F：很好。在造型上它的確站得比較穩，沒有可以被推動的地方，而你解讀的是面積，所以更傾向感覺份量上的沉重吧。

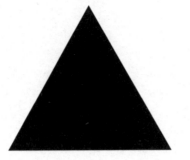

F：這張圖的尖銳感，是更銳利或是……？

　　A：更銳利。因為它的尖角比較多。另外，有多元的感覺。

　　B：我覺得更不銳利，它上面那兩個點分散了視覺，所以會
　　覺得不這麼銳利。一個三角形的時候，注意力就會凝聚在頂
　　尖處。

F：我的答案跟你一樣。好像就算放東西上去，也有兩個支點而不會被
刺破。如果是三個、四個三角形並排，尖銳的感覺就會更被稀釋。除
了銳利有其它想法嗎？

　　D：感覺僵持不下、勢均力敵，是平均、均衡的。

　　E：像牙齒。

F：也可以。我們能從具象和抽象方式看待圖案。各位漸漸習慣對圖形
預設擬人的性格了。

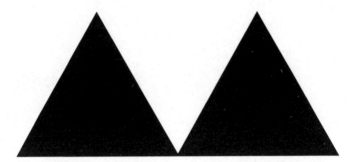

F：那這樣呢？

 M：好像有點危險。因為上下重量相同，但上方的只座落在
 一個點上，平衡感也搖搖欲墜，我們等於直接在尖銳的部分
 放上一個東西。

 G：上面那個看起來很痛。

 H：很像樹，也像房子。

F：樹可以，但它不太像房子。

 I：我覺得有往上流動的感覺。

F：是，它產生指向性，比單一或並排的三角形都要強烈。指向會從
尖銳處向外發展，但我們卻不會覺得單一正三角形往左下或右下指
向。一方面，三個角平均淡化了單一的方向性，直到在某一個方向重
複時，指向才會明確。而我們看待這些圖像，似乎都預設了地面的存
在，即使圖案在正中間，可是我們直覺它被放在地板上。所以當它不
是箭頭而是物件時，我們想像著重力，知道上方的重量壓著下方。

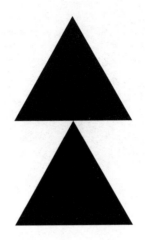

F：這樣尖銳的感覺還在嗎？

　　J：我覺得比較少。

　　C：我覺得有下墜的感覺，上面很平穩的，越往下越不穩定。

F：正三角和倒三角的尖銳感差異在哪裡？

　　D：這個比較沒有攻擊性。

　　M：我反倒覺得比較尖銳，因為它的意象是往下刺，像是正
　　　　在攻擊的動作。

F：認為這個比較具攻擊性的舉手？一半一半？蠻意外的！我也是屬於
攻擊性較強的那半。對我來說，正三角形是不去碰它就沒事，但倒三
角形是正在刺著某一個東西，這也受到重力想像的影響。另一半的同
學會不會是圖形的注意力不再集中於銳角，因此覺得攻擊性比較低？

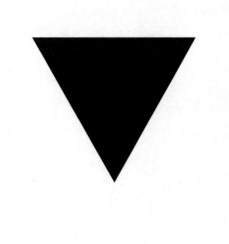

F：這樣子，尖銳的感覺是不是更強烈了？就如只把尖銳保留下來，穩重的部分都被抽離。現在這個圖案也不在地面上，我們的空間感稍微轉變了。還有什麼？

　　　　E：好像沒有指向的感覺，因為四面八方是平均的。

F：「沒有指向的感覺」有什麼正面的說明方式？我們向客戶提案時如果說「這個東西沒有可愛的感覺」很怪啊，我們可能會說「這是成熟的感覺」。試著講一個正面的指涉。

　　　　E：停留或是原地打轉？

F：可以，但我只會說它是可轉動的，它並不「正在轉」，因為沒有方向性暗示我們它往哪轉。

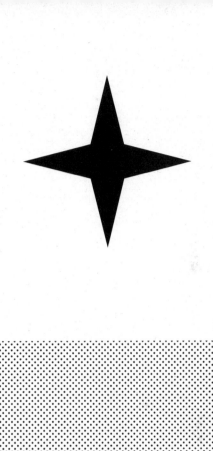

D：派大星。

F：派大星是五角的……。（笑）不過它確實像是站著，只要下方有可
以平均力量的造型，就很容易想像出無形的地面，我們找到原因了。
可轉動的感覺也變小，因為不像剛才那樣支點不明確。我們可能會想
像它是光，更能連結到具象的事物。

C：像是撕開的感覺，好像有個空間可以進去。

F：你常常往空間方向去想。我覺得它的形狀有點像摸彩箱的孔，也許
空間感是從這裡來的？

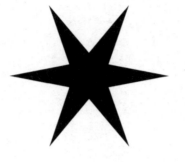

F：這一張呢？對了，如果你有想法同學沒有講到，請用筆記起來你自己的感覺。

C：像國旗，臺灣的。

F：雖然形式類似，但不能將兩個圖案的意義畫等號，極簡造型有一點點不同，就是完全不一樣的符號。

E：我覺得比較有擴散性，比起前兩張，中心點有延伸的感覺。尖銳的感覺變弱，意義上和三角形在一個與兩個時的差別一樣。

F：前兩張比較像是物件，延伸感不強烈，線條變得密集以後就不再像是計畫好的造型，而像是將水球打破時的放射狀，是不是很像漫畫裡面的集中線？為了達到集中效果，會畫很多細線，將「集中」倒過來，就會變成擴散。那個性上呢？

M：平均的感覺。

F：平均不算是感覺，而是一種狀態的形容。

M：我看到太陽的形狀，所以有溫暖的感覺。

F：如果它從具象狀態引導你想像了顏色在裡頭，確實也可以。

K：感染力比較強？從擴散衍生出影響力。

I：我覺得有吸引目光的感覺。

F：這跟集中線的意思相同。你覺得它為什麼會吸引目光？

J：會像大拍賣上常會出現的形狀，所以很引人注意。

F：沒錯！那為什麼拍賣要用這個形狀讓它看起來是醒目的？

C：因為很像爆炸？有放射、漣漪的效果。

F：很好，就像是水波，你會知道水波的中心點有東西。這個圖形好像表示著聲音正在被放大，向外擴張，要人趕快來看一看。

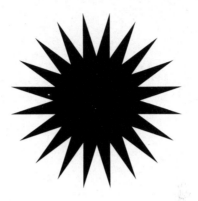

F：這樣子呢？

　　A：變可愛了，好像軟軟的球球。

F：那你覺得上一張的材質是硬的嗎？

　　A：上一個是爆炸，摸了感覺會痛，而這個可以摸，也可以
　　隨意滾動。

　　C：好像有種黏黏的感覺，像細菌。

F：只不過是將每個尖角柔化，竟然出現了細菌的形象，好像濕度變高
了，這會讓我們聯想到污穢的、可滋長的。觸感變柔軟，攻擊性也不
再這麼強烈。

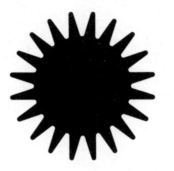

F：放大之後呢？

　　E：我覺得有點噁心。剛剛是細菌，卻變得這麼大。

　　M：有種正在分裂的感覺。

F：你說正在成長膨脹的感覺嗎？為什麼是分裂？

　　M：它的本體好像不斷擴大，觸角也變長，好像在繁殖中，
　　從觸角延伸出去一樣。

　　J：很像「嘩啦」一聲地擴散出去。

　　I：好像觸角是蠕動的。

F：過去好幾回的課程當中，沒有一次學員提到細菌，也從來沒講到過
噁心與增生的感覺，大部分是認為有壓迫感，掉入某個空間的想像。
我們與這個符號建立了「細菌」的象徵協定，所以開始用生物的、有
生命的角度去詮釋它。發現了嗎？答案將受到經驗所影響，觀看的方
式改變了。

Ｆ：這樣子呢？

　　Ｈ：我想不到。

Ｆ：試著說出直覺就好。剛才實心的狀態突然變成空心，它是變重還是變輕？

　　Ｈ：變輕。

Ｆ：對，變輕就是最直接的感覺；剛才黑色滿滿的，覺得沉重又有壓力，所以變白一定是顯得……？

　　Ｈ：比較輕鬆。

Ｆ：這些都很好。絕對不會沒有感覺，再試著描述它。

　　Ｇ：變得能夠凹折，好像有一些關節在，可以折成其它形狀。

　　Ｋ：重心減弱了，變得開朗明亮。有水的質感，比較透明，
　　　　也有輕盈飄浮的感覺。

　　Ｌ：有可塑性，加任何顏色進去就可以改變個性。

Ｆ：單就現在這個狀態，如果有個性的話，它是易怒的嗎？不是？那它是活潑的？

　　Ｍ：我覺得是調皮的，可能會比活潑再逗一些。

Ｆ：那它是堅強的嗎？

　　Ｉ：我覺得是脆弱，但是是隱性的。

Ｆ：所以相對堅強的性格，我們會傾向認為它是脆弱的，但又不是這麼張揚的脆弱。我們可以解讀它為易碎、神經質、敏感的，這些情緒都來自纖細的邊緣，即使它的形狀與前面一張一樣。

F：回到單純的圓形。

 K：圓融的感覺。

 L：很渾厚，又很飽滿。

 A：感覺蠻難踢的，好像動不了。

F：它這下又變成實心，像鉛球，質量很重。

 B：完美的。

 C：看起來像是黑洞，密度很高。

F：想像如果這是今天的第一張圖，我們可能不容易從中意識到密度，而只是一個單純的圓形而已。前幾張出現的圓融感、可滾動的、凝結、集中的、甚至濕度，都來自於圓的造型性格。平面設計的基礎就是建立在這樣單純的幾何圖形，是所有形狀的基本組成，而你們現在可以從中看到更深刻的訊息了。如果填上紅色呢？

F：日本國旗，沒別的了（笑）。這代表符號的意義是可以被搶奪的，只要具有向它人教育或溝通符號指涉著某個定義的權力，你將可以獨佔一個符號的象徵。那日本國旗原本能讓人聯想到什麼？血？可以。太陽？也可以。圓融、圓滿、溫和，我們對圓形說過的其實都在裡面。集中性也象徵民族的團結，連同背景一起看，又多了潔淨無垢的想像，將對國民人格的期許，全部放在一個極簡的圖像中描述，這與建立品牌的過程一致。

白色背景放上紅色圓點，這麼純粹的手法，明明應該是能為強調訊息而被大眾所通用的，在人類的歷史上卻永遠與日本產生聯想，很賊吧？但如果這個圖案未被作為國旗，只是一張有名的海報，或該國在世界上沒有這麼高的實力，就會被大量挪用而不具代表性，因為圖案太過簡單，所有者的權力又不足以抵禦。這就是平面設計師一生的工作：參與一場符號的戰爭。

F：改成藍色的話？

 D：像湖水。

F：這樣我們會把自己的位置想像在高空中，與抬頭看太陽的感覺不一樣了。有沒有發現地面已經消失很久？

 E：好像有凹下去的感覺。

F：形狀本身是凹下去的嗎？你看日本國旗的時候是凹下去的？

 D：紅色是比較近的，因為暖色系。

F：沒錯，紅色或暖色通常視覺距離比較近，而藍色較遠，這屬於色彩上的直覺。

 M：像是星球，比黑色的狀態更具象。

 G：如果想到這是從日本國旗變成，就病懨懨的。

 J：看起來好像可以沉進去，如果有性格，是不太愛說話。

F：比較木訥的，為什麼？

 J：可能就因為它是藍色的，覺得比較憂鬱、沉澱。

 H：不過我感覺藍色比較隨性。

F：兩位同學解讀的矛盾是為什麼？

 J：每個人對顏色的感覺不一定？還是內心有成見？

F：我也這麼認為。我們對事物在語言上的解釋，會干擾直接感覺的判斷。認識色彩的時候，都會很簡化地說紅色是熱情、藍色是憂鬱。這是不是歌詞？（笑）可是實際上，只有黯淡的藍色容易顯得憂鬱。正藍色常常被用來表現鮮明的，也可能是專業踏實的感覺。

F：將兩個球形並排，會變成什麼呢？

　　I：有對比。

F：對比是配色的形式，這個形式給你什麼感覺？

　　K：比較不和平？

F：所以是衝突的嗎？

　　M：有競爭的感覺，緊張與對峙的感覺。

F：覺得不是競爭的感覺的舉手？大約三成。你們認為是什麼？

　　H：我覺得是活潑的。

　　J：它們是曖昧的，好像兩個人輕輕碰在一起，有所互動。

F：很好。我覺得對峙也可以，你覺得為什麼是對峙的？

　　C：我覺得比較矛盾，既衝突卻又平衡。

　　M：應該一開始是受到對比色的影響，所以會覺得是兩個不
　　　　同物體的碰撞。聽了其他同學的想法後也認為可以是融洽
　　　　的。除了顏色以外，它們的衝突其實沒有這麼激烈。

F：是這樣嗎？如果距離稍微遠一點呢？

E：比上一張更有交流的感覺，相對起來，剛才的競爭感更明確了。

M：這張就是純粹的和諧，彼此有個安全距離。

F：我也是這麼認為。上一張兩個圓形太過接近，有一觸即發的味道，而接觸的目的未知，因此表現出模糊的緊張感，無法判斷正面或負面；我們可以將其看作衝突，也可以認為它們是不同性格的兩人卻能對等地放在一起，有一點點可愛，所以意見才會產生分歧。將距離拉開以後，就不會緊張了，只剩下融洽的元素，所以能够明確地詮釋出和諧與交流。我們可以發現，即使這個練習是在引導主觀，但各位仍然在一定的共識中討論。透過比對，或放大訊息、精簡非必要的資訊，就可以引導觀者進入共識範圍，聯想到設計師預設的象徵。

F：那麼，這樣呢？

　　L：藍色跳起來了。

　　M：我覺得比較像是從上往下掉。

F：覺得是從上往下的舉手？三位。下往上的呢？超過八成。為什麼？

　　C：因為藍色看起來比較遠？或重量不一樣？

F：確實不一樣，但你確定這是它看起來像「離開」的原因嗎？

　　M：是因為上一張的關係吧。

F：對，精神上呢？

　　M：藍色像是個主導者，在至高處，處於控制者的位置。

F：很好的嘗試，雖然有共鳴的人可能不見得很多。如同一開始對正三角形的討論，J 的詮釋可能有機會讓人感覺他認為圓滑的性格是違心的、不做自己的；你會看到主從關係，也可能是因為你對權力和階級特別敏感。人對事物的解讀，經常展現出價值觀與世界觀，但我們很難自己察覺。

　　G：延續著藍色球離開的情境，我覺得它是正在消失的，有
　　種疏離感。

F：因為剛才兩顆球擺在一起，我們才看見疏離，也可以說它是被驅趕的，變成上一張競爭後的結果；如果從進入的角度觀看，它就將是交集、相會的契機。

F：這是最後一張了。

　　C：紅色好像被取代了。

　　B：像在往左邊滾動。

　　A：看起來是上一張圖的下一個角度。

F：你隨著藍色的球改變了觀景窗的位置，非常好！我甚至一瞬間感受到鏡頭被拖曳的搖晃。其實我想引導的是被取代的感覺。「被取代」會引起我們超出事件本意的情緒。我們和這兩個圓形在前面建立了關係性，因此可以將自己投射在角色之中，震盪出被取代者細微的感傷，或是取代者征服、雪恥、甚至更複雜的其它心理，並且和以文字傳達事件的感受截然不同。

到這裡，相信讀者對「小豬與豬肉」的提問都已有了自己的答案。對我來說，這問題是可理解的，同時也是可感知的。

設計的語言性質能夠帶來進步與交流，也可能使人產生誤解、造成爭端。一旦理解其立基與知識密不可分，視覺設計也就負有集體經驗建構、推進觀者判斷能力等社會功能；同時也能意識到，當代設計的規則仍被制約在人類現有的知識底下。這讓我不禁作出一個奇異的假設：要是我們並未如自己想像般的聰明？

　　如果未來的某一刻，人類智能遠遠超越現下的理解，視覺的接收不再侷限於直接的圖形詮釋，而像是機器辨認條碼、能夠從極為抽象的組合得到情報，我們費時逾百年累積，所學所聞、所堅持與爭執、建立在文字形狀之上的現代設計，必將被塵封於博物館，再也不值一提。到那時後，設計還會是我們所認知的「這樣」嗎？

我的美感經驗普遍來自五感刺激。如視覺上的順眼感覺，聽覺上的悅耳，觸覺上的細微層次。對飲食會形容為美味，對氣味則以香、臭描述，但感受在本質上仍與美醜的體驗相似。

在感官之外，美亦經常發生於想像，不一定存在具體形式。透過文字引導，或只是對某個情境的聯想，便足以激起美的觸動。感覺到美的瞬間本身亦是美的。

許多人認為美是引起愉悅情感的一種屬性，能從其中啟發感覺，但若如此假設美獨立於感覺之外，美便應該能夠施加於客觀事物之中並完整傳遞，被全體以相同方式理解（我們知道這不可能發生）；而無法融入多數人讚揚的美學即是醜陋。我不認同這種說法。

即使任何人都可能對前文提及的事物產生美感，理由與份量卻絕對相異。這使我意識到，美與訊息不同，並不附著於事物，而是<u>人在判斷訊息的過程中被觸發的愉悅感覺之一，屬於內心的產物</u>。將美的概念從事物中抽離，正視人類的心神轉換，我們才能進一步討論是什麼創造了美。

康德（Immanuel Kant）將美解釋為優美與壯美。前者為符合欣賞者理解力與想像力的形式，屬於直觀的享受；壯美則有無限大的特徵，美感對象可能不具形體，透過內心的感動力量將負面情緒轉換為積極正面的情緒而來。「某些事物表面上好像大小和形狀有限，但是它的表現可以『召喚』（Veranlassung）出無限性的想像（時間的永恆和空間的無限），仍屬於無限性之壯美。」[1]

　　人在體驗事物的過程中，透過審美能力進行判斷而觸發感覺，產生美感經驗。集體相似的經驗會累積共識，形成知識後就有機會建立學理，發展為美學的一部份。判斷結果受到欣賞者後天的知識、價值觀、經驗、所處環境；與先天的性格、感官天賦及動物本能影

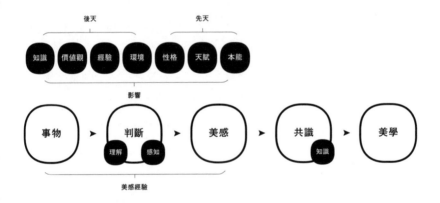

集體相似的美感經驗會累積共識，形成知識即有機會建立學理，發展為美學的一部份

響，形塑個別的主觀差異。

人對可愛事物普遍的喜愛被認為是相似幼兒的形貌激起對後代的保護慾而「無法讓人放著不管」[2]；食慾與對性魅力的嚮往等各種原始慾望都屬於受動物性驅使造成的本能反應。但當這些先天上能觸發愉悅情感的信號在後天被負面的符號意義取代，原本的良好感覺亦可能蕩然無存。創作者若有意誘發優美的體驗，就必須考慮溝通對象的符號經驗，釐清影響其團體判斷的後天性質。

知識意指作品內涵是否能被欣賞者能力所理解，也是對事物背景的認識。諸如寫實繪畫與雕塑等超越尋常能力所能達到的雕琢表現，只要成品能讓觀者想像其完成的難度，就容易從讚揚轉化為美的欣賞；以「一幅畫作」與「一幅名家的畫作」文字為描述，作品所獲得的關注與眼光也會有明顯變化[3]。

美的標準亦隨著道德與價值觀而汰換。在崇尚改變的社會中，任何具有新意的事物都容易因為契合追求革新的價值觀受到推崇；而在強調公平正義的社會，具剝奪意涵的訊息即使再如何美化，也會因為違背道德而讓人難以衷心地感到愉悅；許多宗教哲理則因深刻的思想而觸發精神超脫的美。

環境則是對事物呈現情境的經營。在城市中能够引起美感的建築，在自然界可能顯得突兀；某些物件放在美術館裡是藝術品，在

1. 崔光宙〈康德對「壯美」的分析〉
2. 海苔熊〈可愛的條件：為什麼你放不下米格魯？〉
3. 案例摘自約翰・伯格《觀看的方式》麥田出版；p.35

生活場域也許毫無意義。

上述性質都受觀者經驗所影響。人既會對異國感到陌生的美，也會對家鄉興起熟悉的美，代表符合經驗（接觸已知）或違背經驗（接觸未知）都有產生美的可能。

這些變數既彼此連動，又不可能在群體中保持一致，所以世界上有多少人，就應該有多少種美的標準。但現實存在著主流價值與非主流的反抗、存在著相對客觀的美感，我稱為美的共識。

美的共識讓個體與群體產生連結，透過相近的美感認同彼此模仿，建立自我與他人的隸屬關係，促使個體追求唯美並景仰權威，集體成長，是人類文化成形的重要因素。例如文字的形狀，就是一種後天、巨型的共同經驗，經歷時代演變、教育與流通，現代化社會對美觀字形通常有明確的集體想像。

多數情況，共識在不同群體之間存有差異，發展過程如同流行，屬於馬斯洛層次理論中「隸屬與愛」以上的精神需求，建立在生理與安全需求的充裕之上。

動物之中也有類似流行的共識表現。澳洲特有的花亭鳥會蒐集多樣材料築巢，其成果被視為世界上結構最複雜的動物作品。雌鳥的擇偶依據除了花亭裝飾的數量，還有契合當地風格的程度，說明花亭鳥的建築與「審核」*能力並非來自基因，而是從成鳥的作品中學

習而來，符合美感經驗從共識到美學的發展脈絡。[4]

　　也許美在成為具體概念之前就已不只是個人感覺，更像一種政治籌碼。擁有選擇權的人們抗拒非必要卻主觀醜陋、無法激起愉悅感覺之事物介入自身生活，所以商業活動通常積極迎合既有價值，設計工作者的訓練因此建立在對共識的學習，被要求產出政治正確的「美的」設計，但設計的美學功能並不僅是如此。

　　試著將美的共識想像成思想的團塊。欣賞者只能單向地認識美，創作者則從中汲取能量藉以產出作品，再投入團塊之中成為其他創作者的能量，進行持續的交換，反覆產生新的經驗，影響群體的審美判斷。

　　這樣的交換或許是人類獨有的系統。花亭鳥依風格擇偶的現象，表示動物有優先趨近熟悉事物以迴避風險的本能，風格因地域不同而相異則證明雄鳥亦有能力建造不同樣式，但花亭決定了雄鳥的繁衍權，沒有理由無故發生改變。反過來說，人類文化的多元性便能看作是基本需求受到社會保護而得以滿足創新特質的結果。

　　時尚、音樂、影視指標，總能精準在市場即將進入疲乏的時機投出新意，將陌生概念以系列作於欣賞者眼中累積，運用媒體資源大量傳播，轉未知為已知。新風格引起市場興趣，便會吸引競爭者投入模仿，無論是否有所意識，都是在參與建構、延展美感的範疇。在多元性成形的過程中，我認為才真正看見美在思想上根本的社會

4. 賈德‧戴蒙《第三種猩猩》時報出版；p.207–p.211　＊作者賈德‧戴蒙認為，花亭的複雜程度反映出雄鳥能力，進而透露基因的優劣，這與精神上的愉悅不一定有所關聯，因此仍很難斷定動物的共識是否也出於美感，故不以「審美」解讀。

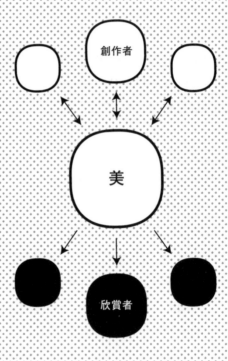

創作者從「美的共識」汲取能量，產出的作品再度投入其中，使群體產生新的認識

功能：讓人們學會尊重異己。

再如何多數、主流的美感都無法代表全體，與其說成品味，美的認同更像是人在無數共識團塊中尋找依傍的過程。但現實並不總是如此理想。設計工作者經常誤解美學為「提供正向美感經驗」，將不相容的意見視為仇敵，卻忽略這樣的美只是自己與共識圈的主觀感覺。也因為美與生存沒有直接影響，在貧窮、知性匱乏的文化環境，美更容易被看作是不切實際且無必要的，變成特定族群的象徵而造成階級與分裂，讓人們在隸屬關係上畫滿界線而逐漸偏離相互尊重的未來。

　　與美相關的議題討論應建立在哲學與社會學的客觀範疇，避免簡化與去脈絡而造成美學上的反智。我們必須理解，無論是藉由提供經驗以提升大眾判斷能力，或讓陌生事物變得熟悉，都是設計師的工作，而這是緩慢且困難的。以創造對美進行表述是設計師的職業權力，在行使權力的同時，應尊重他人對愉悅感覺的定義與需要，並清楚不是所有人都擁有追求美的餘裕；非專業者也應該認知到自身判斷能力受經驗所限，一味要求業界迎合共識將使美學的實踐變得消極，受制於觀看者的知識框架而難以推展，透過選擇性的消費表達喜好，就是資本主意賦予每個人對共識最有力的干涉。

負面感受也是感覺的重要分支。美感並非單純的好感，也包含了醜的判斷。為什麼會覺得醜呢？是因為不符合知識上的理解、還是對共識過度的信賴？面對醜陋，才有機會進一步在未知之中開創新的集體經驗，更全面地理解美學。

海報硬體形式即具的傳達作用使其與它類設計介質相比有更純粹的實用功能，因此在象徵與美學上的表現就顯得極為重要，被看作是平面設計的根本。設計師們數百年間於海報探索能在第一眼刺激感官而達到宣告目的的方法，使海報自然發展為創造新穎視覺語言的媒介，取代繪畫成為一種表現主義藝術，所以國際獎項評選海報，鮮少表揚迎合共識的商業設計，具實驗性的作品才符合開創企圖──簡單地說，得獎作品以通俗眼光來看時常醜得驚人。

15' 年東京 TDC 賞最大獎由駐於紐約的斯洛文尼亞（Slovenia）平面設計師 Nejc Prah 獲得，其風格實在很難以主流的美感標準理解，但他確實創造了新穎的說話方式：全然自信狂妄、卻「非向外」的吼叫。與尖銳的線條相反，Nejc Prah 的作品瀰漫著一股收斂的陰鬱，像是體內各處神經如分裂般的爭鳴，出於他對生活的感知覺醒，流露痛苦中享樂的氣質。17' 年獲獎的設計團體 M/M(Paris)，在與日本百貨 PARCO 合作的平面廣告延續品牌以往對人類野性的詮釋，將模特兒裝扮成怪誕而優雅的動物，作為商業圖案，顯見歐日設計觀的發展高度。俄羅斯雙年一屆的莫斯科金蜂獎更是國際視

覺探索的先鋒者，獨立於主流形式之外，為前所未見的美感經驗開闢方向。

為避免誤會，這並非意指醜等同前瞻，也不是在批評得獎作品。我的意思是，畫面是否能讓觀者感到舒適，不是他們所考慮的問題。這些獎項追求著壯美的共鳴，以龐大的歷史知識為基礎，清楚表達：我們不為觀眾服務，我們為人類服務。

美學 Aesthetics 詞源出自希臘文，為「情感」、「感受」之意。追究情感的組成幫助人類認識自我，也是啓發藝術感知的契機。一旦體驗了美的歡快，醜的痛苦便也油然而生，美就是這麼混亂、這麼麻煩。但我又覺得，擁有這種混亂才是身而為人的幸運。

如果美是人類創造出來的概念，代表從宇宙邊界至人體神經元最細小的一個傳遞，都存在著美的可能。這樣想，不是很美嗎？

1-4 誠實的設計

在廣告的世界裡，設計常被用於掩蓋事物的本質或創造某種假象。我們已經知道以視覺語言傳遞資訊是設計重要的商業功能，有了語言，就可能因為操語者的意圖而對細節有所隱瞞或美化，因此讓設計產生誠實性。如以模仿權貴象徵的元素裝飾建築來掩飾自卑，或營造受人稱羨的情境誇飾商品的被需要性；廉價的產品會印上無意義的圖樣，讓觀者的注意力從粗糙的材質與製作工藝轉移；原本100元的售價，會訂為 99 元，造成消費者心理對金額感覺的轉化。

雖說是誠實，但相對意義不一定是欺騙，有時謊言也出於善意，或基於商業市場對話術的默許，為一些無傷大雅的目的對資訊稍作修飾，因此誠實在這裡不帶有通俗意義的批判，只是提供另一種解讀設計的方式。

我將誠實分為事實與精神兩種層面。事實非黑即白，有證可考，精神上的誠實則大有討論空間，有時接近誠懇，是一種「我是什麼就

說什麼」的坦蕩，但是過分坦蕩又可能讓人覺得白目，畢竟必要的遮掩被視為美德，代表尊重他人感受而不沉溺自我滿足之中，凡事都得適度。就這一點，做設計和為人處事似乎都存在品格問題。

近年各國連鎖超市推出的自有品牌包裝設計，大多都符合我對精神誠實的定義。食品會以透明包材露出內容物，或直接拍攝產品，不作繪畫風格的修片，只搭配簡要的文字，清楚明朗地配置在制服般的印刷版型上。反過來說，香料調製的食品以新鮮水果圖片為背景、漢堡配料總是能從麵包裡滿出來，等等創造優於實物之印象的設計，雖然漂亮，在精神上都難免令人感到不太誠實。

　　不過，這種不誠實可以變成常態，成為消費者與設計師之間心照不宣的對話，必定是觸動了人性集體對唯美的嚮往。設計本有著追求「更好」的特質，我們因此逐漸習慣被設計告知各種好的標準。人們在透過設計選擇產品的時候，也多少會抱持著「如果連包裝與廣告都無法讓我聯想到好的感覺，要我嘗試這個產品，我可不願意」的心態吧？所以即使是最誠實的廣告，也會擷取產品體驗過程中值得一提的部分來作為傳達的內容。為廣告所服務的設計師們在道德可接受的範圍內盡力表現，廣告中的美好氛圍也就越演越烈；又因所有對於「更好」的想像都暗示了當下的「不夠好」，廣告於是有意無意地改變著社會的慾望結構，不斷讓人們以為自己迫切地

需要某些東西。

在廣告這段朝向唯美演變的過程中，設計界卻逐漸在國際間醞釀一股「去設計化」的浪潮，將裝飾元素逐漸從設計裡剔除，無論是畫面上的、或是文案與概念上的。我們越來越常看到平面廣告以相機附設的閃光燈為主要光源，而不作計畫性的打光；將單一素材放大佔滿畫面，非情境指引的構圖也逐漸出現；並開始流行選用毫無修飾感的質樸字體，與圖片隨意地改變前後關係作組合。我初次看到類似手法，是荷蘭設計團隊 Mevis & Van Deursen 12' 年為阿姆斯特丹市立博物館（Stedelijk Museum）重新設計的識別系統；在亞洲，我認為日本平面設計師長嶋里佳子（長嶋りかこ）最具代表性。

歌手麥莉・希拉（Miley Cyrus）15' 年獨立發行的《Miley Cyrus & Her Dead Petz》專輯設計，連基礎專業培訓時強調該做得毫無瑕疵的相片去背，也用影像軟體的「直接選取工具」處理，讓圖片周圍留下像素的顆粒；同年她主持 MTV 音樂獎（MTV Video Music Awards）的影片廣告，甚至露出本為了合成電影特效而拍攝的綠背景，大量使用商業設計上被認為是粗糙、未完成的狀態作成品，都不禁讓人聯想它們被創造時是否有過「這樣真的好嗎？」、「喔，我並不在乎它是否夠好。」這樣的對話。

如前面提到的，過度的誠實偶爾會顯得白目，散發出一種「老

娘沒空」的感覺，這時要分辨究竟是「很厲害但不 care」還是「很 care 但不厲害」就是觀者的功課了。16'年臺灣樂團勸世宗親會在國際上竄紅的作品、和 Sid and Geri 與 9m88 合作單曲〈九頭身日奈〉的音樂影片，我認為都屬誠實浪潮的先鋒，發表當時也引起不少批評。前者將歌手謝金燕為臺語電音開創的影像風格中鄙俗的感覺深化至極端，Sid and Geri 又將其實踐得更加完整而具有當代藝術性（謝金燕自 02'年嘗試電子音樂開始，多數舞曲影片都曾出現將人物柔邊去背、突兀合成於絢彩動態背景的片段，後期亦可看出她欲精緻符號成為主流的企圖）。這樣的說法乍似荒謬，但在 17'年日系街頭品牌 Cav Empt 推出的形象廣告〈C. E SS/17〉就可以看出此形式商業化的潛力，在街頭服飾品牌之間曾短暫流行。

加拿大品牌 ALDO 17'年一系列的海報，在模特兒的全身照片上重疊單品的照片，將配件或服飾的細節放大特寫，版面直觀上也略有隨便的感覺，目的卻非常明確，像是設計師為業主「希望產品能明顯一點」的需求找到更好的解決方案，也彷彿廣告表演的主權終於從模特兒身上移轉，回到產品之上。

這些案例都有相當成功的傳達效果，視覺搶眼並令人印象深刻，設計者的每個動作都透露了感性的訊息。換句話說，「去設計」真正除去的是「通俗意義上符合完成標準」的設計，與商業市場普遍認知中「摒除設計者性格、追求唯美情境才是設計」的觀念，是設

計師們對一整個時代過度矯作的反抗，在工作責任與挑撥美感共識的野心之間進退取捨。

在電影《異星入境》（Arrival）中，外星生物試圖在地球透過宇宙語言與人類交流，而該文字就像是一圈溢散的墨。語言學家發現在文字看似無規律的輪廓中，每個轉折都代表著某個意義，而一個「圓」就是一段完整的敘述，若能精通宇宙文，便能得到預知未來的能力。電影前場即以「語言會改變人的思考模式，甚或世界觀」一句話破題，將圖形象徵與人類智能受語言拘束等觀念，透過故事簡潔易懂地傳達出來，而後又以主角面對命運的態度，為人類追求真理卻又懼怕真理的焦慮溫柔地平復。

原名「Arrival」搭配國際版海報空曠脫俗的氛圍、與造型絕美的幽浮，就足夠讓觀眾意識到這是一部和宇宙世界有關的作品，既可以聯想外星生物的「到來」，對看完電影的觀眾來說，也可以延伸解讀為人類朝向未來的「抵達」，詮釋空間是開放的。中國片商取名為《降臨》，或許已是在語言的限制裡最客觀又符合寓意的折衷。

而臺灣譯名卻像是開了這部電影一個玩笑。「異星」既有非我族類之印象，「入境」又有主權領域被佔據的壓力，再加上預告片不符電影實際節奏、過度刺激的剪輯，片名所溝通的訊息就從原文「有什麼東西來了」，被限縮成「受外星生物壓迫」帶有科幻戰爭的

暗示，幾乎根本性地誤導觀眾。不僅是這個例子，多數臺灣片商操作的包裝都有相同問題，為求安心而複製暢銷電影的宣傳形式，而忽略是否有為該作品的內涵寫下正確伏筆。即使短期內有助於將佳作推廣於大眾，卻參與破壞廣告與消費者之間所剩無幾的信任，亦可能喪失真正需要的溝通對象。

　　鄉村與城市所散發之氣質差異，也能從誠實的角度觀察。城市中的高級地段，所有不完美處都能被設計弭平，讓人感覺繁華又舒適。而低價的商業區，或是住宅區街邊的商店，即使一樣被設計大量修飾，卻總像是高級地段粗糙的複製品，充斥著凌亂與做半套的感覺，讓人產生「原本就沒什麼價值，模仿高水準的做法來掩飾瑕疵，反而露出馬腳」的印象，特色盡失，不善偽裝的鄉下村子倒真誠許多。我認為這種不誠實，是一種文化上的自作聰明，將消費社會的價值觀盲目套用上自身的結果。

　　誠實的設計撤除欺瞞，就如不上妝也能夠充滿自信，放下外部世界的標準，是傳達者自我認同的表現，也是提供客觀選擇，好像「你是否需要這個東西呢？考慮看看吧」般地問候，以內容本質給予觀者自主判斷的空間，只作分享，而不說服。誠實或許將會是未來一切敘事行為的趨勢，畢竟隨著受眾判斷能力的提升，誘導便將越是無效，反過來說，為了保持誘導的有效性，利益團體也可能透過媒體主動抑制社會的思考力，這樣的事情實在相當可怕，希望人

們都能有所警覺。

> 「我們今日所創造的一切——包括美——都會在某刻成為宇宙
> 中的垃圾，這讓我感到畏懼又著迷。」法國樂團 M83 主唱安
> 東尼・岡薩雷（Anthony Gonzalez）這麼解釋《垃圾》（*Junk*）的
> 專輯概念。[1]

從 01' 年初次發行作品起，M83 歷年的專輯封面都相當符合主流定
義的唯美，16' 年的《垃圾》卻將怪異的布娃娃放在太空中，用孩
童塗鴉似的螢光字體書寫名稱，看起來頗有歐美家庭派對自製海報
的感覺；首度曝光的單曲〈Do it, Try it〉更胡亂剪貼了一張約克夏
狗的照片套用在同樣的太空背景上，就像是朝向過去的自己問著：
「唯美是真實的嗎？」

　　M83 是受了怎樣的衝擊才能有如此感悟，我不知道。在一切都顯
得過度的生活裡，人們追求的或許只是摘下面具的灑脫吧。

1. Hypebeast, *Stream M83's New Album, 'Junk'*

1-5 設計師的價值

初學料理那幾年，採購玉米罐頭的時候會遇到兩種選擇。11盎司容量的需要使用開罐器，7盎司的則是拉環式易開罐，內容量差近四成，價格卻相當接近。即使心裡主婦魂作祟，但我最終一定會挑選小容量的罐頭，這個選擇，代表我願意用容量換取下廚時好開啟的玉米罐，與糟糕開罐技巧所致的二到三分鐘時間和力氣。

我也是能量飲料的消費者，經過幾次嘗試，很快就成為 Red Bull 的固定顧客。即使售價比臺灣品牌高出數倍，我仍樂意付出差額，除了口感上比較喜歡，包裝的溝通方式也令我舒服許多。臺灣能量飲料總是不約而同地俗又有力，暗示產品對生理上的效果，而 Red Bull 的暗示幾乎止於紅牛商標，僅作出最低限度的告知。如果 Red Bull 罐身傳遞的訊息是「以醒目的識別表現力道與速度感」，臺灣競品就是「飲用後產生如動物的力氣，以著火字體引發注目，比喻燃燒引擎般地爆發體能」吧。將這樣的產品拿到結帳櫃檯，就代表我接受該形象的暗示，期待自己體力有如牛馬，一旦想到這裡，我便無力伸出手取下它們。

再說到最近為工作室購入一臺直流風扇，為了讓外型與空間契

合，看中了某個日本品牌，不但造型細節處理得漂亮，灰白配色的亮面材質放在屋內任何位置都很協調，雖然超出原定預算，還是委請店家從日本代訂回臺。

從這些例子來看，設計在實用性上能不能滿足個人需要、其象徵與自身性格和價值觀相符與否、以及是否能引起我的美感認同，是我進行購買行為時評估產品價值的標準，也合乎設計的三項基本功能。不過這些都是在財力許可的前提下所擁有的選擇權，如果經濟能力不足，或是必須在花費上有所限制，我就只能挑選非得有工具才能打開的罐頭、想像自己喝了會變一頭牛的能量飲、還有顏色與造型都不如喜好的電風扇；再如果，我沒有這麼多的意識形態，或許一切都只需要堪用即可。

也就是說，即使我是一名設計師，但當我作為消費者的時候，設計的功能性是可以被抉擇的。我們也就不難想像雇主、企業、品牌，依附在消費者的價值觀下製造產品，勢必將依據消費者的抉擇對設計功能的輕重有所權衡，視當下的社會需求改變對設計價值的評斷。但設計之於社會應有更長遠不變的意義，設計本質與商業之間的衝突不僅造成思想矛盾，也迫使接受工具教育的創作者們不時在理念與現實的斷裂中打轉。更有許多設計工作者並不自省，反而完全接納消費市場的認知，將設計看作為商業的附庸，一種非必要、可取捨的存在。這樣的價值觀，也將牽引設計工作者放棄自身專業，轉而依附於行銷、業務、公關等等「賣出去」的學問。

臺灣某位資歷顯赫的廣告人（以下稱 A）曾在一個重要的演講活動上，將設計比喻為英文。他認為大部分設計師在做的是傳簡訊，設計師應該期許自己可以用英文寫出如《哈利波特》般對世代造成深遠影響的作品。但 A 又以某家歇業咖啡廳的招牌與旺旺集團的商標作比較，指出漂亮的設計也無法幫助業主生存，並接著畫出支撐企業營運的各種項目，以設計預算通常只佔企業年度開銷十分之一為由，說明設計是不重要的，設計師應該學習並且做到其它十分之九，才會是完整並且具有影響力的人，而且會比自己的客戶更有錢。——這就是將舊時代認知的「設計工作」與「設計」混為一談的結果。

成功的行銷代表對人性有所理解，和設計追求與人產生共鳴的目標相合，我甚至認為培養行銷觀念並對雜學保持好奇心，是設計工作者的義務。但學習行銷的目的不該是意圖取代行銷人員，而是為了做出更能與社會對話的設計。A 的結論既無視設計的深度，也不尊重其它專業，把成功與收入畫上等號；他忽略許多重要文學作品並不如《哈利波特》般暢銷，也忽略作家並非自己做行銷，而只是專注把故事寫好，再交由出版團隊推廣。就好像在說：我無法寫得跟 J.K. 羅琳一樣好，所以去學學其它技能賺錢。

另一個問題是，在如此正式的場合，為什麼設計的重要性可以不由設計師、而是由一名廣告人評價？

臺灣廣告業從 50 年代末開始蓬勃，提供社會大量設計工作，相

關科系畢業生大多投入其中，這樣的背景也促使當時的學界將設計入門教育定位為服務廣告產業的體系。隨著經濟成長，「廣告設計科」在 70 年代接二連三成立，但人們對設計是什麼樣的行業都仍在摸索階段。[1] 或許可以說，臺灣在設計成為獨立且穩定的意識形態前，廣告就以強勢姿態定義設計的功能，忽略了廣告之中一定有設計，設計之中卻不一定有廣告。

　　設計與廣告界各自對設計價值涇渭分明的理念並非臺灣特有的現象，歐洲在二十世紀中期也經歷過類似交鋒。節錄荷蘭設計學者 Wibo Bakker 在《一個嚮往清晰的夢》裡對此時期的描述：

> 　　聯合利華廣告部主任主管在 1954 年寫道：「廣告人對什麼是藝術毫無概念，他們否認多元價值存在，永遠理解不了，也影響不了人類意識的種種微妙且複雜的因素。」平面設計師應該創造「能乘載兼具企業內外的視覺形象」。但是，20 世紀 50 年代中期的廣告界則對廣告的功能持有不同觀點。他們認為藝術性和設計的品質已經不再是廣告應具備的；廣告雜誌譴責瑞士現代主義的設計為「冷酷的、非人的、與商業格格不入的」。
>
> 　　1962 年，一位商業心理學家說：「不論這對消費者有利還是與他們無關，廣告都是沒有任何責任感的，因為商店中銷售

1. 林品章《臺灣近代視覺傳達設計的變遷》全華；p.25-p.29

的東西，並不是如廣告世界所說的那樣。他們所做的就是把消費者塑造成他們所販售商品的對象。」在接下來的幾年裡，設計師一直在批評廣告界。說他們只因為目光如豆的短期利益而讓報紙充斥著醜陋廣告。……圖曼認為，一幅海報是一個整體，其中的促銷功能只是設計要保證的一部分，而設計師要明確自己的真正身分是帶來創意的藝術家。[2]

至今臺灣廣告界仍將設計看作廣告的附屬，但設計工作者很少能展開如上深度的反駁。廣告公司中升遷至策略職位的多是文案出身，導致國內廣告過度依賴文字溝通造成的形式不均，若設計師不積極自求資訊管道擺脫知識匱乏的層次，就無法在思想上與人平等地對話，整體環境圖像語言的空洞便也無人能填補。

　　歐洲在經歷思辨後似乎已更明白廣告在文化上的責任以及與設計思維共生整合的重要性。英國設計與藝術指導協會（Design and Art Direction）每年固定舉辦的 D&AD Awards，被認為是全球廣告與設計業界最具權威性的獎項之一。其中最高榮譽「黑鉛筆獎」，評選標準從不是作品為企業帶來多少利潤，而是它們對人類是否具有重要意義。

　　17' 年由英國電視臺 Channel 4 發行的里約殘障奧運宣傳影片，以經典歌舞劇風格，將選手們身體與動作的缺陷拍攝得極美又帶有

2. Wibo Bakker《一個嚮往清晰的夢》臉譜出版；p.72-p.75

趣味性，背景配樂哼唱著「Yes, I can」，不向觀者索取同情，表現出自立、堅定的勵志氛圍；Clemenger BBDO 墨爾本分部為澳洲運輸事故委員會（TAC, Transport Accident Commission）製作的策略廣告「Meet Graham」，演示一頭部腫大、有多個乳房（以保護肋骨）的怪人模型，說明「Graham」是唯一能夠承受道路事故的「人類」，引導人們正視自身的脆弱；同樣是墨爾本分部，李奧貝納廣告（Leo Burnett）為 Headspace 推廣的「Reword」則是一款用於在打字時提示負面單字的軟體，鼓勵青少年停下鍵盤，思考自身言論是如何對他人造成影響，推出一年即有超過七十萬名澳洲使用者下載；蘋果公司作為世界商業價值最高的品牌，歷年重要產品及其宣傳也不曾缺席。

　　這些作品，確實都不是「簡訊」，但也絕非那設計之外的十分之九。它們因為「讓人類生活獲得改善、提醒人們一些重要的事情」而獲獎，是一本又一本的《哈利波特》。

　　本章所提及設計的提問特質、人類知識的體現與推進、掌握發語權的道德責任、豐富美的共識等，都是設計在商業之外的影響力。發行對社會有正面影響的設計，須仰賴企業支持；而創造其影響，則無疑是設計師的責任。我們應重拾對自身所留下的痕跡造成世界的改變之看重，檢討工業時代對設計職的定義，將設計師視為文化工作者，在商業服務與文化責任之間建立出謹慎的衡量標準。

簡約、富有設計感的美，在盲目裝飾的時代本是奢侈的。無印良品的設計出現在過度包裝的時代，兼具實用性與系統化的美觀，在日本售價卻十分親民。以近十年人均收入比較，日本人走進無印良品，幾乎像是臺灣人走進小北百貨一般毫無壓力。無印良品彷彿以設計打破一層美所象徵的階級藩籬，商品或許不能賦予使用者特殊的性格，但體驗絕對是舒適而雅緻的，同時完整塑造國際對現代日本的庶民想像。

日本平面設計師佐藤卓，透過東京 21_21 美術館策展，逐年向日本民眾溝通設計的深度。從 07' 年的作品個展開始；深化概念如 13' 年將 NHK 電視臺合作節目「啊 設計」延伸的特展；以追究事物核心的思維所策劃的「米展」與「單位展」；或 16' 年將暢銷產品從開發到最終量產，完整展示過程細節的「設計的解剖展」。佐藤卓富有教育理想，因此籌備展品無不以親近生活的方式表現，將設計的哲學性轉化成孩童易懂、成人覺得有趣的內容。

同樣為日本設計師，表現技法深具影響力的服部一成，則不吝將情感投射於作品之中。10' 年之前代表作如雜誌《真夜中》與《流行通信》，向來冷媚疏離，恍似大智若愚的脫俗，但在 15' 年竹尾紙展「細微」（Takeo Paper Show: Subtle）的參展作品 [3]，竟開始流露溫暖柔和的感覺；17' 年他為橫山裕一漫畫《冰海 ICELAND》設計裝幀，大膽地將內容第一頁原封不動放在封面，看似讓繪者主導視覺，卻

3. 株式會社 竹尾《SUBTLE》雄獅美術；p.101–p.107

透過編排轉化成他獨有的氣韻。服部一成的作品藝術性強烈，是後現代類型風格的開拓者，追求自我就是他回饋世界的方式。

　　這三件日本案例分別體現設計在不同層面、不同商業規模下的社會影響。能在數十年的實踐道路上維持初衷不動搖，必定是對自身職業價值有肯定的領悟吧。

我認為設計工作者的成長可大致分為三個階段：整理方法並穩固基礎、從形式主義轉變為思想的推行者、參與世界的設計對話。只要朝向理想方向進步，無須刻意操作也會自然經歷這些過程，而若是有意識地設定目標，訓練扎實的設計師將能很快體悟到屬於自己的對話方式。可惜臺灣整體顯然仍在基礎問題上躊躇，活躍的工作者多也還耽溺於形式的表面。

　　資本主義社會發展設計觀念的初期，通常會因為設計能階段性地帶來遠超於投資成本的收益而引起重視 [4]，設計師的想法能夠在商業上獲得迴響，也會因此更受尊重。事實上，我認為這本書的撰稿期間，臺灣正剛好處於這個階段。但終有一天，設計的品質逐漸均化，消費者對設計的刺激也將感到疲乏，當投資無法如過往般獲得爆發性的成效，設計對企業而言也就再次不具直接利益，屆時設計工作者能否在社會中立足，仍全寄託於設計師自己如何定義這份職業。畢竟，一旦專業人士對職業的功能認知混亂，要說服外界理解

4. 二戰後隨著世界經濟的成長，飛利浦（Philips）在 69' 年賦予設計與其他部門相抗衡的權力，84' 年則讓工業設計與市場行銷和產品開發有同等的地位。（資料引用自彼德‧多摩爾《1945 年後的設計運動》龍溪圖書；p.21）

就更為困難。

　我並非熱衷將設計談得嚴肅，沉溺於賞心悅目的創造、與世無爭也很好。或許歐美、日本多數設計工作者亦是過得愜意，不見得對本質有太多討論的興趣。但臺灣與他國所處系統有著根本的差異。先進國家從學界、業界到整體社會，已有完整體制維護著使設計社會功能正常運作、自然朝向進步發展的秩序，培養出的工作者無論志向如何發展，享受著秩序的紅利，同時也受到秩序的約束。

　如果要說歌頌這種秩序是對威權的崇拜，我無法反駁；我也清楚，現在身邊無可取代的美好部分，都歸功於無包袱的創作活力，所以我並未打算在此提出打造秩序的方法。但至少，我們可以先對基本議題達成共識，一起逃離漫長、膠著的，各自為政的時代，和空以服務對象之地位權充自身格局、迷失在自我質疑中得過且過的時代。

設計可以是生活，是執著，是利益，是政治，是一切人性所及之處的記號，本章僅試著將設計的光譜擴展到它真實開闊的尺寸。選擇站在光譜上的哪一個位置沒有優劣之分，都是在完整設計的局部；同樣地，只要能夠意識到自己正透過設計進行著某種「參與」，這片光譜或也自然將攤展在眼前。

II

圖

案

圖案（靜止的單一格畫）創造的（瞬間），召喚觀看者記憶無數同質性的其它瞬間以組成（或將其理解為）資訊。如果能填補（或挪去而不被發覺）格畫與被召喚之記憶的間隔，瞬間也將被並排成為連續，溝通遠比單一狀態更宏大的資訊。若在此假說觀看者意識時間遭竊，畫（實際並不序列）的連續本身即為神秘，好像被壓縮的空間（即使消失是時間）複數，計量不可地平行。記憶與記憶聯結，網絡鋪展了，不只與圖案相接。

圖案因為其膚淺的本質所以開放詮釋的層次，所以表演創造之意圖。其它藝術形式迴避與其爭艷，只因期待在觀者的視野裡組合另一二維的圖案。環境才是垂直的維度，移動是我，距離不在這裡，觀看是平面。再如何淺薄的平面也能阻擋數億年前從銀河盡頭旅行至此的一盞微光，無限卻在淺薄裡。

設計・Design・デザイン

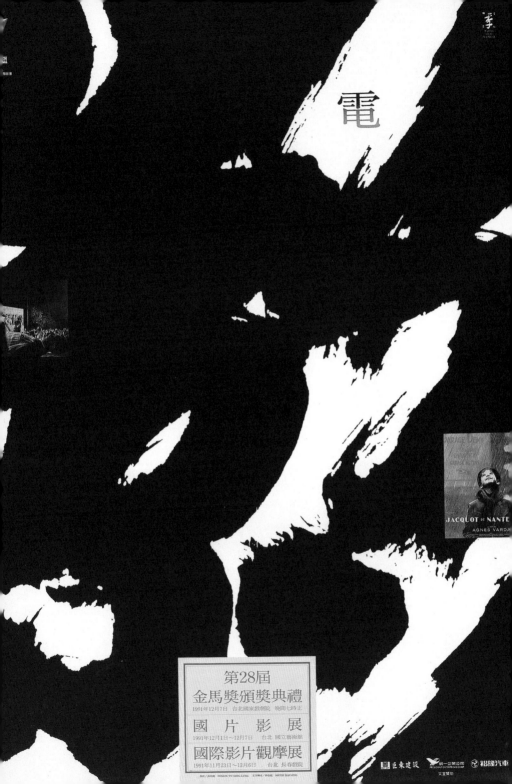

電

第28屆
金馬獎頒獎典禮
1991年12月7日 台北國家戲劇院 晚間七時正

國 片 影 展
1991年12月1日～12月7日 台北 國立藝術館

國際影片觀摩展
1991年11月23日～12月6日 台北 長春戲院

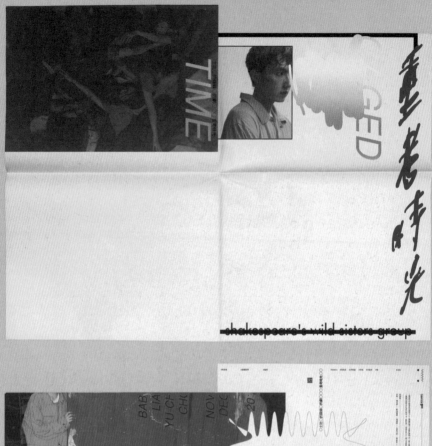

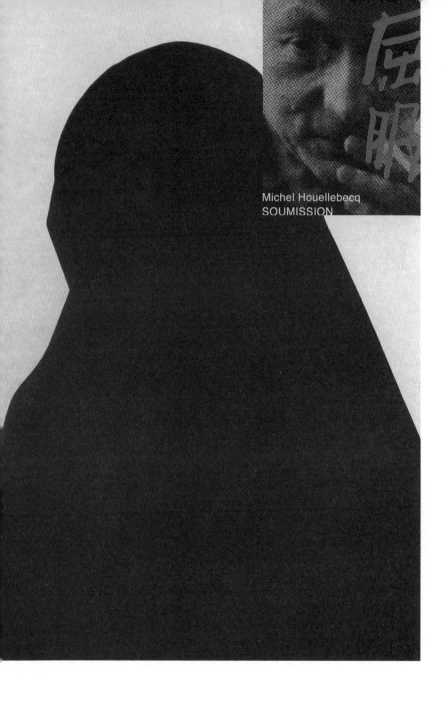

Michel Houellebecq
SOUMISSION

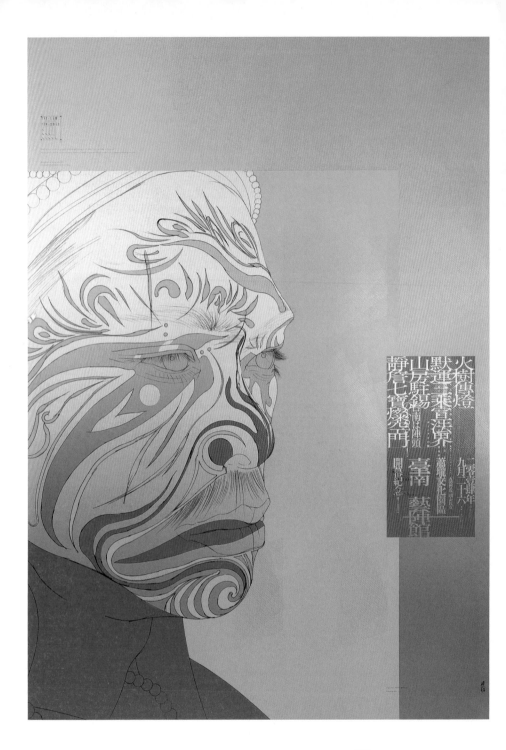

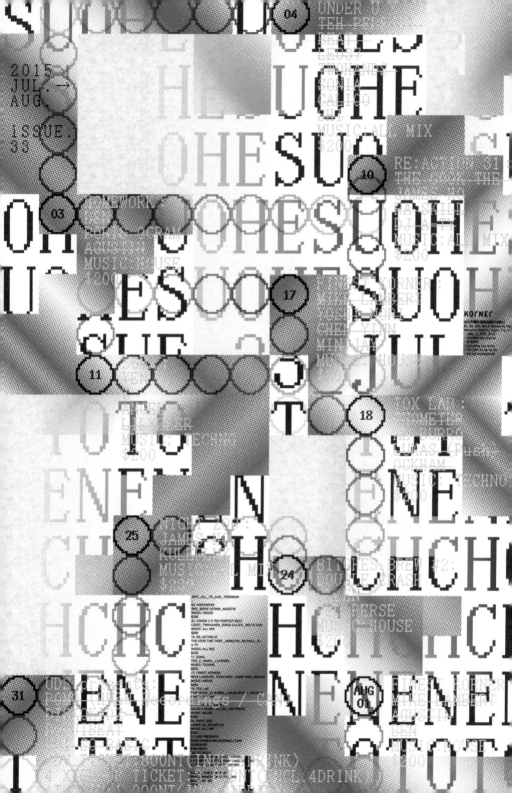

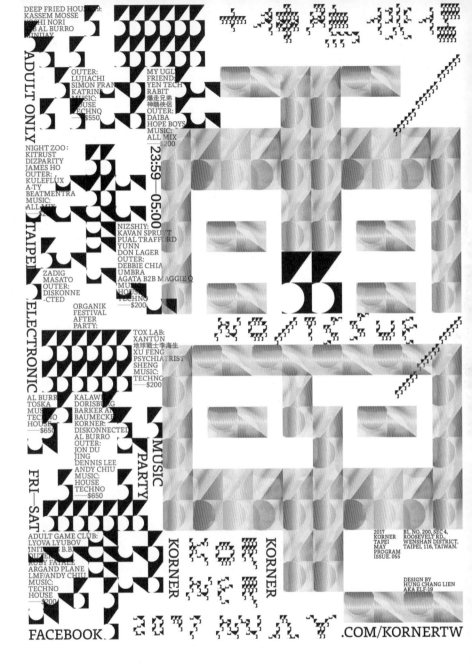

〈語言如何形塑思考〉作者博洛迪斯基（Lera Boroditsky）以文發表一項試驗。他在澳洲北部一原住民部落朋布羅（Pormpuraaw），請一位五歲的女孩指出北方，她毫不猶豫地指向正確位置，同樣的問題在各國演講廳卻讓所有人摸不著頭緒。博洛迪斯基認為原因在此部落所使用的語言中並沒有「左」與「右」這類相對空間的詞彙，而是用「東南西北」等絕對關係來描述各種方向，因此讓居民對方位的辨識特別敏銳，來說明語言對思考的影響。不同語言也可能因主詞概念差異影響人對事件內容的記憶方式、或是使人在某些認知範疇特別擅長。

　　這篇文章讓我想到幾年前備受關注的網站「Nippon Colors 日本の伝統色」。中文在習慣上除了幾種時尚產業流行的顏色，複雜色相幾乎是以主色組合描述、再以亮、暗、粉、灰等識別明度，該網站裡卻有兩百五十種顏色擁有名字，並分別標上精確的色光與色料數值。我們知道「命名」是在混沌之中分類、使其形成實在意義、帶人類從主觀走向客觀的過程；缺乏命名，就代表事物在集體的認知之中處於虛幻狀態，並且難以區別其虛幻的各種層次。這是不是中文設計師在使用顏色的時候普遍非常直接的原因之一呢？這個想法除了提起我對設計師所使用的語言與作品間隱性關聯的興趣，也讓我聯想到另一些視覺部分的假設。例如，設計的面貌是否受到使用

語言的文字形狀所牽引；又既然造型帶有基本的象徵，當我們向不同母語對象以各別語言傳達同一字詞的時候，即使定義相同，是否可能會因為形狀影響而產生細微的認知差別？

歐文字母明確的幾何性使西方設計就像是在格子上進行面的遊戲，以塊狀認識圖版，在其中迎合與破壞，擅長切割得俐落分明。此形式也許可以說是延續了包浩斯的觀念，但我會把這段歷史發展看作將歐文特性指定明確的必然經過。如果現代主義設計是由東方發起，也絕不可能是如此回應數學的結論，簡體中文「促進語言文字的規範化、標準化」的理念反倒符合現代主義思想。

日文方面，因明治時期依漢字草書演化平假名、楷書近音造出片假名，使原本全漢字的書寫習慣揉入不同於歐文的有機塊面，也使日本在接收西方設計字學概念時，得以保留書法的線條——在中文現代化發展中幾乎被捨棄的東西。平假名的韻味使文行之間自然產生行氣優雅的流動；片假名多角、不規律的線構面則如硬質碎塊，流露現代的俐落感。漢字表意的能量在此擴張，每顆字符如被展示、被供奉，相互點綴著篇幅。日本設計至今已樹立有別歐文的系統，分類與重組的技術宛若天成又富蘊禪意。

許多臺灣設計者因此傾向學習日本的設計觀，但中文無法利用字的形狀選定我們要表達的言語，日文卻可以在平凡的描述中依然保持形狀的裝飾性。另外還有一些瑣碎的問題：漢字繁密得無法接受過小的尺寸，筆畫數的差距也相當極端；最關鍵的，字符各有複雜意涵而無法以純粹的造型看待，這給中文設計師帶來很大的限制。

然而這些「問題」都是漢字本來的特性。學習依附於它種文字脈

絡的美感標準，使中文與規則之間總是有所抵觸，才會將特性看作問題，在數十年間將中文認定為醜陋的素材，傳統、常民圖像也被牽連其中。隨著臺灣主體意識覺醒，社會對本土文化的討論也熱絡起來，陸續有設計者提出文化的形狀其實就存在母語之中，鼓勵業界重新對文字展開探索。不過單從字形認識設計依然是片面的。香港一樣使用正體中文，設計的氣質卻和臺灣的柔軟相異，追求更經濟與更為功能主義的明快感受，而反抗的精神相對隱晦；中國設計則多有宏大氣勢與鮮明粗獷的歷史脈絡。如果臺灣設計者普遍傾向用自白口吻打造精神性的世界觀，中國就像在演示真實，溢滿以宣告姿態灌輸思想的意圖。可見，<u>民族性格形塑語彙的差異。形狀是指涉情感的符號，而情感組織形狀</u>。

這個想法在設計師何佳興的觀念裡得到共鳴。何佳興在演講時自述，他的創作來自探索內在的線條與空間感，認為每個人的身體存藏著自我的線條，文化群體亦會有集體感知空間的方式。我詮釋他的觀點，是一種原生的物距感，也是創作者靈性與成長經驗的整合。若我們都承認設計是一種視覺性的語言，其線條就如同母語的口音一般難以掩飾與仿造，設計師下筆的瞬間就存在畫面裡。

2000 年後臺灣設計師面對中文字大致不脫幾種習慣：設計美術字讓形的視覺性質由字轉圖；混排英日文打散方塊堆疊的結構；將字級縮小成為畫面構成中的點與線狀。總的來說，就是避免觀者意識到軟體字型的原始細節。

二、三點起初或許與 60 至 80 年間出生臺灣設計者乏弱的文化信心有關。香港混排雙語是為了實際的社會需求，臺灣的混排卻是為

了削減中文的存在感，轉觀者對外國的憧憬為美的感覺；更深入的可能因素是對民生環境缺乏修飾的反動，除了具規模的企業與少數意識美學的品牌，真正決定城市樣貌的招牌、海報、廣告看板多已不再出自設計師之手，只求短期成效而無視絲毫社會責任，中文字的形狀漸漸與負面經驗相連。

設計師可影響的社會範圍越見狹小自然會投入細膩的表演。在此背景成熟的設計者對點結構的掌握十分出眾，好像將石子隨意撒出都能漂浮在唯美的位置上，對材質也有很好的敏銳度。15' 年後臺灣整體產出的作品放在國際之間已能看出謙遜而不張揚的性格，但設計者們似乎還未意識到這一點。當然，這樣的作品無法消解關注設計的群眾對吶喊的渴望，臺灣也因此催生幾位有意識追求粗獷表現、挪用常民文化圖像的設計師。雖然現階段多還停留在叛逆的抗爭，若其後能對形式進行更深入的整理，重拾如游明龍 90 年代作品收放自如的氣度（P.97），臺灣設計風格版圖就會接近完整，形成真正的多元體系。

我對美術字在中文世界的發展比較悲觀，許多年輕設計師不理解應用與濫用的差別，既漠視言詞的意涵，也未在漢字的美學基礎上推進，盲目解構卻無能力重新建築。不成熟的美術字會造成幾個問題：若不能超越當下的流行語彙、或是能見度廣到使形式成為時代的象徵，便經不起時間的考驗；明顯能見的裝飾透露設計者對視覺密度的不安，使畫面充斥多餘訊息，設計者自身卻並不知曉；較嚴重的情況將使讀者無法進入客觀的閱讀狀態，也讓設計者的焦距集中在字體技藝而忽略更應關注的空間整體。連基本傳達都發生困難，設計者卻誤以為是更好的溝通方式。

聶永真 09'年作品集《Re: 沒有代表作》階段性的練習對新生代的影響力或許是造成此現象的原因之一，但 14'年續作收錄的案例已明顯經過收斂；修整字體是為了合一於版面，細節要求更刁鑽卻沒有殘留的痕跡，對圖版與形式的敏銳度則飛躍般地成長，開始探索更深遠的精神性。

他在 18'年〈重考時光〉舞臺劇海報各別局部重現自己過去的視覺語彙(P.98)，直接與觀者互動了一次他的「重考」；設計師與目標群眾之間存有連結（聶永真長年與該劇團合作），彼此都受畫面喚起記憶而體驗個人的懷舊情感，但組合結果又是全新的，好像來自某個時代卻又不存在任何時代，散發雋永的氣質。

同年的《屈服》書衣設計(P.99)乍看樸拙，但若想像作者照片看往讀者的方向形成一角錐狀凸起的能量場，穆斯林女性則就往另一面釋放，延展隧道般的空間維度；紙紋取代影像背景，所以在讀到「穆斯林」這則訊息之前，更像是冷媚詭譎的山尖、一束奇怪的黑影；「樸拙」在此不僅表達設計者對題材的敬意，也為觀者截斷以經驗理解的通道轉而打開感知的靈敏。

兩件作品字體皆不具有獨立展示的意圖，但若替換，作品就也不再是我們現下所見，在受控的圖版中遺留不受控的、原生、無法再現的線條。字與版面必須永遠相連，設計的瞬間因此得到保護。

13'年小林章數本字體相關著作在臺灣成功推廣，也帶動國內停滯十數年的字型產業，更多好的字體選擇與認識對此想必可以有所幫助，期許設計師們能很快意識到美術字的風行只是一種易於理解而廣為流傳的遊戲，平面設計的深度並不是這麼狹隘。

臺灣設計師現階段的文化工作，除了應如上反映社會狀態與誠實

的自我，為傳統圖像重建現代符徵亦相同重要。何佳興在國立臺灣
美術館展出的〈寫字·抄經 二〇一六 九月〉（P.119）和 14' 年臺南藝陣
館開幕紀念海報（P.100、右圖）是我心裡為傳統開拓想像的理想。〈寫
字〉將經文書成座座山林、雲霧、又似另一張無限的網。維度在書
法家控制與未能控制的線條之間交錯，我們知道字義蘊含裡頭，畫
卻浸染全部視野。藝陣館海報則是我認識何佳興作品的入口，為我
將他的語彙串連在同一個可解讀的次元。他以雲形尺尋找神靈形象
上的線條，如雕刻般一撇一劃地描繪，並用近代臺灣傳統色彩發現
著色。在線條構虛、塊面構實、既是平面又是穿梭夢境時的印象片
段，將爺不再與人等身，好像宇宙中的一座巨像。

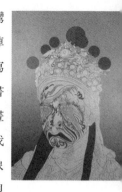

何佳興所營造的空間總給人一種難以言喻的碩大感。他在 16' 年
繪製以宮廟屋頂尖角弧線組成的「交」與「陪」字海報，氣勢之壯
闊，彷彿若願陷入其中便可以觀賞一座建築，又近似將精神依附
於宗教的玄秘感覺（P.101、右圖）。研習書法、篆刻與佛教哲學的背
景，或許是我眼中何佳興的視覺語言透露著未來想像的原因；這
個「未來」並不立基於全新材料，而是出自我們認知為本土符碼、
只有接收臺灣文化的人才能做到的想像，在國際間不曾見識而顯前
瞻。他曾說不認為自己的東西是漂亮的，更讓我確定其創作觀受到
佛家思想影響，不再受限美醜的二元。

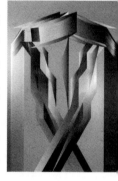

洪彰聯與地下派對單位 Korner 數年來每月發表一次的合作累積
讓我們慶幸臺灣仍有一個角落在實踐純粹藝術性與工藝性的海報
（P.102-103）。以「拼貼的延伸」解釋他的作品非常膚淺，乍看上是形
式的組合應用，表述的卻全是他所特有：將時間的線狀壓縮於一
點，永恆、迷亂、瞬息的世界。這不是僅僅依賴狹義的拼貼就可以

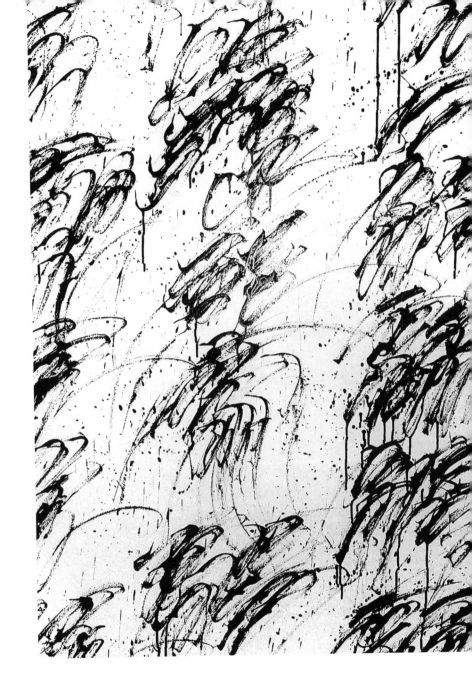

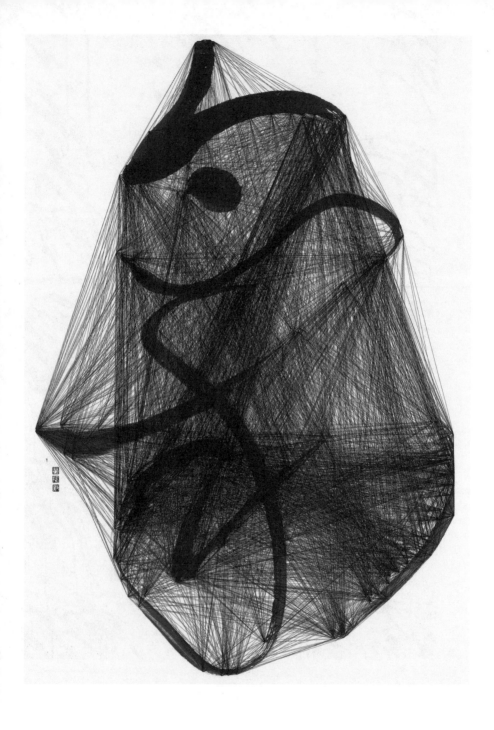

做到的。他多數作品幾乎不能被記憶，所以過去就過去了。我不確定他是否為了回應派對文化而有意強調這點，但這使我感覺他似乎並不認同當代設計師們為了成為符號所作的精心鋪陳；而與此相反，他某些作品對他人創造的符號的挪用幅度又踏到我道德的底線。可是如果他的藝術觀確實如我所想，是他當下精神意識組成的完整展示，挪用的意義就不再是挪用，而是為了指涉原作刻意遺留的線索。

建構文化的過程中也會出現一些取巧者，例如「以水墨、文化圖騰投稿外國競賽就容易獲獎」這種思維便是其一典型。中國作家魯迅以信回絕諾貝爾獎的提名時，他說：「……世界上比我好的作家何限，他們得不到。……或者我所便宜的，是我是中國人，靠著這『中國』兩個字罷。」就是這個意思。這不只外國看東方難免，臺灣在觀看或模仿外國作品時更經常掉入盲目的崇拜，沒辦法分辨哪些具有真正的價值、哪些只是依附了地域的紅利。將文化交由他國評斷優劣的行為本身也有許多待議之處，不過這裡就不再多提。

另一種對建構常見的誤解，是直接複製時代象徵而缺乏當代的轉化。這並不是在為文化長城創造新磚，只是把磚頭換個位置重新砌上罷了。臺灣創作者的本土意識與對在地符碼的關注，出於守護被西方設計方法中斷的傳統圖像，但西方思想成為當代系統的基礎已是不可逆的事實，不經轉譯的重複只會使傳統符碼越與世代脫節。

中國設計師何見平用鈦金字詮釋的〈圖文〉展海報（P.110-P.111），便是透過更新外延意義成功延續圖像符號價值的例子，讓華人生活環境路邊任一通俗招牌都變得令人在意，重新被召回審美的視野。何見平每次出手總能超越時代。在與董陽孜合作的〈妙法自然〉

（P.120），他將書法墨緣如星座相連，漢字無形的「氣」因而具體了。說他是中國當代設計最需要被認識的名字一點也不為過。

南韓的設計發展在近十年亦有驚人成長，但現階段只有機會看看表面所以尚無資格深入評論，只知道該國亦正傾力走向歐化的道路。在商業活動可以察覺設計產業對符號學的通透，藝文領域方面則展現了強烈的藝術企圖。較日本徹悟、比中國清冷。南韓是我認為亞洲目前在設計上最成功揉合歐洲內涵、藝術自省最深刻的國家，這必定與政治、經濟、思想等領域優越的發展有關。這提醒了我們一些現實上的問題。

　人類一切行為皆是文化，設計與內容從來互為養分。設計是繪畫願景，使內容朝向更好的理想前進；市場充滿好的內容，壞的設計也會自然淘汰。可惜臺灣真正需要設計的領域，仍處在非常消極的狀態——國內整體的緊縮使人才外移，專案格局日漸縮小，具影響力的符號不再發生；重要的藝術單位排拒與設計界更深入的合作，電視仍在播放十五年前羅時豐為斯斯感冒膠囊演出的廣告——這些慢性死亡的警訊，就不是我有能力發言，也不是設計能夠改變的。但這正是凝聚與組織業界的時機，這基於我們仍對未來保持樂觀。在社會需要協助那一刻來臨前，作好準備。

新版註　補充收錄作品採用邢懷安〈圖形設計的哲學美學〉文中分析美學（analytic aesthetics）方法建立的圖像理論（theory of pictures），嫁接平面設計與繪畫藝術的審美分析為論述基礎，增加時間跨度以記錄臺灣在地視覺語彙的恆定性。

三位創作者皆出生於 1996 年。劉育如作品（P104–105）多處細節可見繪畫肌理，為數位與傳統美術提出新的整合途徑，像是混沌中有什麼正要滋長，遼闊而斑斕，使人意識渺小，敬畏神秘；澳門籍藝術家黃海恩於臺灣發展創作（P106–107），作品符碼採樣宮廟文化、宗教、神佛形象，並有東南亞傳統工藝品裝飾元素；陳楷恩作品（P108–109）應用傳統拼貼形式，直觀可見臺灣「新電影運動」（1982–1987）的色調與氛圍，與赤裸、暴力的圖像材料產生對比張力。陳楷恩與藝術家楊登棋多次與《VOGUE》、《美麗佳人》等流行雜誌合作，可看作 2018 年後臺灣主次流文化界定逐漸模糊、應用藝術在消費市場階段性轉變的代表案例。

在討論任何藝術相關議題之前，應該先對傳統藝術（fine art）、現代藝術（morden art）、當代藝術（contemporary art）的區別有基本瞭解。亞瑟・丹托（Arthur C. Danto）於著作《在藝術終結之後》對此作了清楚劃分。

十四世紀歐洲文藝復興至十九世紀浪漫主義時期，認為藝術是對真實的摹擬，藝術家的主觀與創造性在此時被看作一種不可避的相悖特質，被限制在一定規則中，直到 1839 年攝影術的發明使再現技術面臨難突破的困境，才加速對摹仿的淘汰進入現代主義時期。

「現代」並不是指「當下的」，而是 1880 至 1960 年代間藝術與過去歷史明確斷裂並風格迸發時期的指稱。「它代表了藝術被提高到一個新的意識層次，……強調模擬再現已經不再重要，重要的是如何去反省再現的手段與方法。」

依據丹托的定義，「當代」則是 1970 年開始，人類不再被框架於某個巨大論述之後的藝術時期。「60 年代所有典型的藝術家都有各自鮮明的疆界意識，每一道疆界背後都隱含著某種藝術的哲學定義，而我們今天所面對的處境，就是這些疆界都擦去之後的狀態。」藝術家可以自由地挪用一切以組成作品，此後唯一目的即是從哲學探討藝術的本質；藝術品與隨處可見的東西不再有外型上的差異，不再能被以某種風格指認，甚至不必具有真實的形體。這代表，一切都有藝術的可能。[1]

1. 亞瑟・丹托《在藝術終結之後》麥田出版；〈導論：現代・後現代和當代〉

相對設計是動物共有對需求的回應行為，我認為<u>藝術為人類所獨</u><u>有，是對因思想而產生感覺的詮釋，或思想與感覺本身</u>。

　　我接受藝術的途徑從感知先於理解。符號之於我主觀的象徵性，在透過藝術作品重新塑造時我所感受到的自我世界觀的變動，使我將人類認知為一種時間概念，而藝術可以在每一個當下改變任何區段歷史的意義。這肯定不是藝術所能觸發的感知的全貌，更有可能只是因為設計與當代藝術在形式上有相當雷同的性質，都是經由挪用，使原本不可能存在同一場域的符號實現直接的關係性，因此讓我對時空的錯位特別敏感。

　　另一種更抽象的途徑則在符號意義之外。是屬一種感覺，但不如美感一般容易在某個層級上具體化或與人形成共識（也許只是還未找到方法），是確實造成卻難以言語交換的觸動，發生與未發生只是非常些微的差距。這種感覺與產生感覺的過程，與我在符號的娛樂中體驗到的十分相似，因此我在與朋友私底下的談話間也會以「符號」與「符號性」稱呼這種無形，來說明通常具「尚未定義」的特徵並容許區分類別卻沒有具體樣貌的「那個」。

　　符號並非狹義的圖像，可能存在一切訊息之中。有些時候它相似於風格與形式，但風格與形式可以流通於各個所有權者，符號則更具獨佔及先鋒的意味；相同訊息不一定有相同的符號性，相同符號也不必要來自相同訊息。這可能有點使人混淆，請原諒我無法解釋得更淺白。暫且，我籠統地將它稱為「藝術感覺」（zi）。

　　我以荷蘭概念藝術家弗洛倫泰因・霍夫曼（Florentijn Hofman）將玩具鴨巨大化後置入公共空間的作品，說明我從他形式之中看到的幾種藝術感覺契機。例如符徵的搶奪（將全人類認識的符碼在往後

歷史永遠象徵他的名字）；改變觀者的尺寸意識（如果玩具鴨可高過一棟房子，玩具「不存在的巨大主人」就在觀者意識中形塑，而觀者所處的世界尺寸則顯得極小）；對人類行為的撼動（不僅是當下生活的改變，此案例的書寫和擴及至讀者現在的閱讀與思考也可以被架構在他的藝術觀念之中）；以及他受訪時說的：「讓全球各地的人因此有所連結」。

霍夫曼的作品在理解上相對容易，我將他看作是藝術的啟蒙者，就像史蒂芬‧霍金是科學哲學的啟蒙者而約翰‧伯格是唯物觀的啟蒙者，每個領域都有天才知道如何簡化複雜以引領更多人踏入艱深但必要的靈性層次。如果延續他的說法，這件作品就並非玩具鴨這個形式，而是藉由形式所引導出的「觀者精神的相連」，這似乎可以看作「全為一」的思想實踐。然而——即使兩者為了完全不同目的——玩具鴨觸發的藝術感覺在幾乎任何一個偉大的標誌設計上都可以達成。我們更關心的問題或許是：如何看待藝術與設計越來越模糊的界線？

傳統時期之前歐洲還未有藝術的概念。當時的藝術家為權貴與宗教服務，人們甚至認為耶穌的頭像被施加於物體是神蹟的結果。而後，藝術開始被賦予不同任務，定義美的標準、教育人們觀看真實、展示人格內部的世界。這些似乎都不脫一個目的，就是從精神層次參與驗證「人是什麼」的哲學問題。現代藝術的偉大之處，在於歐洲藝術家們開始有機會意識到，探索自我就是探索億分之一的「人類作為一種形式」。人類是一團整體，對藝術的憧憬在根本上就是對人類可能性的憧憬；而當代與現代的差別，只是我們不再侷限

以特定手段去證明探索的結果。這樣就不難理解為何杜象說：「我最好的作品是我的生活。」[2]

　　如果同意這樣的說法，「藝術是為了自我」顯然是對藝術缺乏認識所產生的誤解；「藝術是人類表達情感的方式」這句話也必須先承認「拒絕表達、無法表達、抑制表達」是人類局部的情感特性。藝術就是如此深刻又遼闊得可以以一切代言。

　　「設計不是藝術」在臺灣通常有著藝術在思想階級更高而設計師應服從業主的壓制諷刺；以「是否夠好」來判斷設計有無資格被看作藝術也是阻礙思考的偏見，讓藝術回到過去成為由權力掌控的政治資產。反過來說，稱衛自己是藝術家的設計師，若意圖是攀附其社會地位，對我而言則是將職業風骨徹底地捨棄。

　　設計與藝術之間的關係，以諸如音樂與藝術、電影與藝術的關係作比擬便能得到肯定的答案。即使我們不以當代藝術的廣義來看待設計，從最通俗乃至最壓抑個人性格的創造，都具有清楚的人類意識表現與審美判斷。設計者以現代媒材進行繪畫與雕塑，施加符號予接收者建構感性形象，這使設計必定是一種藝術形式。若設計師有意並成功透過作品觸發體驗者非常態的情感，那無庸置疑是其藝術性的。目的的不同應是對職司內容的定義而不是對設計或者藝術本質的定義。設計就是藝術。

我對藝術性的認定會以三段藝術時期的探索性質，區別為美術的、形式的以及觀念的。三種性質可能此起彼落，也可能在一成果中同時得到極高評價。我們流行以「創作者的世界觀」去解釋形式的獨特性。風格不是獨特的本質，而是獨特造成了風格與創作者展現思

想時的所有形式習慣。觀念則是支持形式的哲學，也許一篇論述、一句假說或者中心思想，創作者一切實踐皆依循於此，所以亦可能產生新的形式，與形式的厚度互為表裡。美術應就不需多作解釋。然而，即使能偽客觀地畫出評鑑標準，最難以量化的仍是作品如何能夠引起藝術感覺、創造感知性的符號，人們又如何能打開對藝術的感知（即使這種感知不存在統一的可能）。

若如丹托支持的論點，當代藝術在 1970 年後的工作是從哲學去探索藝術，未來（也可能現在）藝術家所致力的或許是如何藉由形式融化感知的門檻。除了前文提到霍夫曼，臺灣藝術家牛俊強，中國藝術家徐冰、艾未未等，以及在教育層面絕對能看作典範的行為藝術家瑪莉娜・阿布拉莫維奇（Marina Abramovic），就總是能讓人們經過簡單的形式進入藝術，符號性又清晰得無法迴避。

我將思想工作在現代後的社會結構中想像為點狀，而藝術家經由實踐使思想產生線狀的影響，設計與其它依附大眾的藝術形式則將其散佈為面，最終再經由哲學梳理，成為新的原點。這個輪迴的必然性，在我假設的未來裡並不是永恆的。人類集體頓悟的那一刻，藝術工作就不再背負使命的包袱，而能享受真正身而為人的自己。但我並未要鼓勵或說服讀者積極參與其中。如果我們相信當代藝術的定義，就會知道那只是基於某種人格情感上的選擇；而如果我們認同自身就是一個獨立的藝術體，實踐自我，就會是一場藝術。

2. 皮埃爾・卡巴納《杜尚訪談錄》廣西師範大學出版社

About *Zi*, section 1

I cannot say when it started, but at some point I became aware of the intangible message that envelopes the visual element of graphic design; for now, I will call it *zi*.

A more concrete way to define *zi* could be to borrow from the definition of *qì* — the vital force that courses through all living beings. I believe that *zi* contains information, the understanding of which can be reached by tracing back to the origin if *zi*. I have also tried to explain *zi* with the poetry that underlies visual language, but ultimately, it is hard to verbalize the feeling of having one's spiritual itch scratched.

The first time I explicitly perceived *zi*, whose existence transcends its visual vessel, was while reading the work of John Berger. I became aware that not only does *zi* exist in imagery, words, music, events, and space, it can also be conveyed within any imaginable context.

There is no word for what I am trying to express in the English language. During one of my short-term fine art courses in London, the lecturer said to the students: "When these two colors are mixed together, it triggers a feeling *zi*, doesn't it?" (Perhaps *zi* can be better perceived if one considers it as an electric current.)

The work of most top-notch international designers elicit *zi*; one could even argue that some awards and exchange platforms were established in order to collect *zi*. It is not necessarily a question of technique or aesthetics, it is more akin to a sense of awareness inspired by art. One might say that the key to determining the existence of *zi* is if what the work symbolizes is in fact something that conveys a message of transcendence — one that cannot be interpreted by words or understood through knowledge.

Kazunari Hattori says that he can often sense the moment in which a design is completed; I believe that to be the epitome of zi. Most works I have seen by Hattori possesses intense zi; his innate talent offers a possible explanation that zi originates from the unruliness with which humans were born. The work of some young creators also possess a strong zi; as does music created by natives who still live in the wild or the jungle, even though their music might be considered very rustic from a commercial standpoint.

What we can be certain of is that there is a clear separation between zi and form; the latter is merely a means through which the former is achieved. Therefore, zi has nothing to do with style, and I must reiterate that it also has nothing to do with technique and aesthetics, even though these things are often confusing and impeding to one another.

It seems that a lot of creators have yet to be summoned by zi. They do not hold the ability to create work with zi, and can only attempt to emulate the idea of it. This phenomenon also applies to professional designers. Contrarily, once a creator is dedicated to the practice of zi, the form of their creation will gradually break free from the common definition of what is good.

As of now, my ability to formulate an objective explanation to this topic only allows me to go so far.

1.1

一開始會被《Charmer》吸引，是因為優雅的封面設計：一隻液態的獸戴著金製鳥嘴面具，漂浮在淡粉紅色的背景，正從未知的空間傳送到另一時空般，氣息詭秘。Claptone 在現場表演時也會戴上那張面具，我們知道他在建立符號。在名字被人遺忘的未來，金色鳥嘴仍將恆久作為他精神的象徵。續作《Fantast》將面具掛在巴洛克風格繪畫一塊暗紅色的絨布上，又好像那張面具是久遠以前便附著靈魂的載具，而他只是這一刻為其代言的肉體。

1.2

DJ Flume 的《Skin》與《Skin: The Remixes》封套上，白金質枝幹與螢光色彩，讓花的俗艷流露超脫的唯美，像生長在另一星球的植物。影片延續科幻氛圍，讓原本靜態的花隨音樂從苞芽開放，有時扭曲，各有不同品種。我曾在現場演出看到未於網路發佈的片段：從花蕾滲出流金，枯萎後剩下的是帶刺、暗靛的金屬。回應如堅硬物體在銅面上輕輕搔刮的聲音質地，展示樂手被掩蓋於柔軟與通俗下的孤高靈魂。

1.3

我近年最推崇的實驗電音作品，是描寫宗教的神秘專輯《Flanch》。八首曲目乍聽毫無邏輯，如《GANTZ 殺戮都市》般的情境卻一氣呵

成。串流平臺封面以三維建模繪製黑色人偶，赤裸露出瑕疵以明確其虛擬的形象。《Flanch》實體只以錄音帶發行，與音樂的前衛相列若似時空亂置，所能查到的宣傳僅有唱片公司 Darling Recording 在 YouTube 發表的〈Pretty Girl〉與〈Graace〉兩段影片，從點閱數來看是乏人問津，但藝術性極高，令人牙骨冷顫卻不明原因。

1.4

倫敦藝術家 Jesse Kanda 挑撥著另一種彷彿誤闖異界的幽暗感覺。他為 FKA Twigs 設計的《LP1》必定是 14' 至 15' 年國際間最暴力的影像。這無關我們是否對其中音樂有興趣，而是 Jesse Kanda 的作品就是讓人無法迴避。他將 FKA Twigs 的臉塗抹成材質奇異的娃娃；把 Arca 的牙齒塗黑、抹上受虐的妝容；在《Utopia》將 Björk 變形為一隻吹笛蟲。人面在他手下被轉化為神祇、驅使觀者對未知高等生物表示敬畏的威壓。

1.5

符號可以藏在一切訊息的縫隙。加州 dance punk 樂團「!!!」歷年專輯如《THR!!!ER》封面多將圖案複製三層以呼應團名，15' 年的《As If》卻突兀地冒出一隻在香蕉堆上嬉笑的猴子，聽到第一首歌〈All You Writers〉背景接連出現戲謔的三拍音，才能發現「!!!」是被猴子偷走的，符號不以圖像在場反映襯出強烈的存在感。

1.6

英國音樂家 SBTRKT 在第二張專輯《Wonder Where We Land》將最

初創建的象徵（混合非洲、印度、中南美洲圖騰風格的原始部落面具）穿戴於如獅獸的身形，靜坐在一張質感奇異的手掌上，宛若服膺於某更巨大的精神體。與同業向來熱衷將藝術家個體包裝成宗教道標的策略相比，我們不得不意識到 SBTRKT 的自我降格。而後發行的《Save Yourself》更捨棄了那張面具，在無止境、貧瘠的荒地（或一展任意門般的觀景窗）播放著表演。符號因消滅（subtract）而永恆了，自身是否存在不是這麼重要。

2.1

某一次我突然能在被錄製的音樂裡意識到凝結。它在任何時候重建震動的場景，又不同於電影的真實，僅被建築在虛無之中。每個節奏都是無法再現的時間，卻在數位訊號裡、從過去到現在無限重複，同時我可以肯定即使在更遙遠的未來它也就是這樣了。

紀錄是對值得保留至未來的訊息作出決斷，所有可複製物皆有再現「不可再現」之性質，業餘、專業人士、大師的作品在此概念上並無二異。文化的政治地位決定了發言者對人類本質的假設是否能被看作寓言，而最後真正被留藏的又只有為時代造成震盪的那些。

我將其震盪想像為一條平順但刻有一處瑕疵的線。若沒有平順部分，瑕疵只是一粒斑點；如果沒有瑕疵，線即是線。兩者因彼此存在而意義悠遠。如頂尖樂者在完美的表演留下的被計畫要不完美的音符，全曲的謹慎只為了供起一刻乍似缺陷、線性的凝結裡點性的瞬間；所有情緒被解放在那裡，這一刻就是時代的痕跡。

歐美唱片封面是我所假想平面設計當代思想階段的形式終點：一個只有圖像與符號的未來。包裝上的文字度過時效就不再傳達意義，視覺卻能跨越語言的隔閡被保存下來，是獨立於音樂之外另一次元的藝術，為了百年、千年後的景象而創造。設計並不為了音樂表演，而是帶領音樂前往聽眾面前。

影像對於音樂，淺層是如文字之於圖片的錨定作用，在專輯播放過程作為聯想的起點，像是圖說與圖的關係。而上述我景仰的唱片設計，更善用音樂因流動性而與符號必定更深層次的連結，在聲響所建造的隔離的場域裡，讓聽者重新約契對符號的認識。即使影像在物理上是靜止的，卻可以在精神世界不斷變形。

2.2

平面設計在無序中組織有序，被完成的當下就決定未來，決定所有接觸者眼前畫面，也決定他們接續的行為；平面設計包裝風景，必有訴說者與他所看見、及對訴說理解或否之群眾相互共鳴、猶疑、或違背等的精神交換，證明人類思想行經的路徑。偉大的平面設計必有意圖的尖銳性，依附社會又挑戰其價值。尖銳只出現在震盪的瞬間，形式的模仿者無法模仿挑戰的意圖。

有時我沉溺在觀看靜止的某處，好像被錄製的凝結，無人再能更改，在人類歷史上它就是這個形狀。形狀以形狀誕生，以形狀消亡。形狀紀錄廣義繪畫者當刻的隨意、自信與狂放，或浮躁、不安與妥協，形構時間的螺旋，藏匿於世界的蟲洞。

請將這條線想像為設計被確定的瞬間

設計師創造過程中的每個想法，像是存在不同平行時空的垂直線，有限地影響未來

這當中有一條線，可以使影響擴及至深遠，每位設計者都在試圖抓住它

後記　膜

我第一次感覺自己像設計師，是拎著存進完稿檔的隨身碟到住家附近的招牌店，聽老闆說割卡典西德最細不能低於兩公釐的時候。光是螢幕上的圖案可以不經印表機變成實體，需要與人溝通製作的限制，就讓我覺得超級帥氣，好像大人的對話。

　　當時還就讀職業學校。與同學傳閱《dpi》和《IdN》，崇拜中興百貨廣告，讀李欣頻的文案，十一點看《新聞挖挖哇》重播（很跳躍），將作品上傳「黑秀網」尋找零星的案子。對於有人願意採用自己的圖稿感到振奮，認為設計就是可以賺到錢的畫圖工作，對設計與藝術的認知則與書裡內容一點關係也沒有。唯一相同的，可能是作品發表瞬間那明確介入世界的參與感，直到今天都未有變過。

一年前與 YAODE 談到「設計的光譜」時，心裡想的是拱橋形狀的刻度表，Y 突然說：「你已經很接近『膜』了。」把我的畫面一下抽離到太空（那陣子 Y 的常態話題是宇宙膨脹和量子力學），看到包裹星球的氣體外有一層巨大的液泡表面，只能擴張而無法縮小。那

是我初次對「膜」產生想像。

後來我們各自嘗試以一些更清晰的說法解釋膜，以減少它在形式上不免讓人誤會的階級性（即使我們常用「黏上去」、「掉下來」等方式去揶揄那些與膜分分合合的人，但膜的本質就精神層面上是沒有階級概念的），出於對這個字眼所散發強烈的關鍵氣息，好像它正是為什麼有些人總能輕易觸碰時代當下人們最需要發生的某些事件的原因。

最先提出的是知識的完整性，研究者似乎能下意識感覺到膜的存在，學術發展必定要建立在如團塊的知識之上；我們也猜想它與對歷史的理解相關，因為「未曾發生」就是讓膜產生變化的事件的共通性。我很快將膜的裡面更換成人類的整體，像是阿姆斯壯的那句名言，跨上月球那一刻，他知道自己就站在膜上。

我對創造的定義受「物理沒有時間」假說影響，將其比喻為一個粒子數量固定的場，人類並不真的創造這些粒子，只能遇見它，好像在宇宙裡找星星。我們知道哪些星星已被署名，如果可以發現陌生的那些，就有權以自己的名字為它標記。畫面不於時間流偶發，亦不再有新舊之分。創造者們被放在不同象限，探察到未知的一處，周遭便能因反映而閃爍起來。

Y認為那是先將個人座標點在「時間」、「社會分類」與「政治」分散軸線所延展的三維空間，再收斂至零維於一體而與膜自然的互

動。雖然我感覺這個模型尚不完整，不過已可以取得共識膜是一種「定位」後才能體會的抽象產物（另一更深層的共識是我們都將「人類的整體」想像成一座精神的聚合）；感知與否和行事有無附著膜上沒有絕對關連，某些人可以本能地往未知的象限探索、某些人只能看見曾經被發現的那些粒子。

（我將 Y 的說法讀成置身第四維以客體對其進行判斷的狀態。高維世界的生物可以觀測低維，低維生物則無法感知高維。但為什麼人類作為三維的容器卻被賦予追求理解更高維度的慾望與能力？）

（有時我為自己活在真實比虛幻更神秘的時代感到幸運。空想不能被輕浮地否定，我們不知道意識是否是物質的組成，而可以撫摸的已不能當作知曉現實的唯一方法。一切肯定顯得易碎。以為再一步就要認識了，才驚覺原來自己一無所知。）

F

設計・Design・デザイン

作者 彭星凱・編輯 林聖修・設計 圖案室・中譯英 Bacon Translations・發行人 林聖修・出版 啟明出版事業股份有限公司・地址 10681 臺北市大安區敦化南路二段 57 號 12 樓之一・電話 (02) 2708-8351・傳真 (03) 516-7251・網站 www.chimingpublishing.com・服務信箱 service@chimingpublishing.com・法律顧問 北辰著作權事務所・印刷 漾格科技股份有限公司・總經銷 紅螞蟻圖書有限公司・地址 臺北市內湖區舊宗路二段 121 巷 19 號 ・ 電話 (02) 2795-3656 ・ 傳真 (02) 2795-4100 ・ 初版一刷 2018 年 6 月 ・ 二版一刷 2022 年 11 月 2 日 ISBN 978-626-96372-6-3・定價 新臺幣 460 元・版權所有，不得轉載、複製、翻印，違者必究・如有缺頁破損、裝訂錯誤，請寄回啟明出版更換

國家圖書館出版品預行編目 (CIP) 資料
詩意的宣言：設計・Design・デザイン / 彭星凱著 -- 初版 -- 臺北市 啟明，2022.11　144 面；14.8×21 公分
ISBN 978-626-96372-6-3（平裝）　1. CST：設計 2. CST：文集　964.07　111017196